高等教育艺术设计精编教材

数字影像视听语言

马兆峰 / 编著

清华大学出版社

北　京

内 容 简 介

本书系统地讲解了数字影像视听语言的基本概念，详细论述了场面调度、镜头组接及声画结构的基础理论和表现技巧，分析了数字技术的发展对传统的影像语言的挑战与影响。本书对数字影像视听语言的视听元素及其表现形式作了较为系统的描述，内容涉及影像创作语言表达的各个主要环节，帮助学生了解数字影像视听语言的表意系统，强化学生对影像思维与影视时空结构的理解，逐步掌握影像创作的基本规律和表现技法。

本书可作为高校数字媒体艺术、摄影摄像、编导、录音、电视节目制作、动画专业和影视多媒体专业学生的教材，也可供对该领域有兴趣的读者参考使用。

本书封面贴有清华大学出版社防伪标签，无标签者不得销售。
版权所有，侵权必究。举报：010-62782989，beiqinquan@tup.tsinghua.edu.cn。

图书在版编目(CIP)数据

数字影像视听语言/马兆峰编著.—北京：清华大学出版社，2021.2(2024.8重印)
高等教育艺术设计精编教材
ISBN 978-7-302-56346-4

Ⅰ.①数… Ⅱ.①马… Ⅲ.①数字技术－应用－影视艺术－高等学校－教材 Ⅳ.①J90-39

中国版本图书馆CIP数据核字(2020)第168944号

责任编辑：张龙卿
封面设计：别志刚
责任校对：袁　芳
责任印制：杨　艳

出版发行：清华大学出版社
网　　址：https://www.tup.com.cn，https://www.wqxuetang.com
地　　址：北京清华大学学研大厦A座　　邮　编：100084
社 总 机：010-83470000　　邮　购：010-62786544
投稿与读者服务：010-62776969，c-service@tup.tsinghua.edu.cn
质量反馈：010-62772015，zhiliang@tup.tsinghua.edu.cn
课件下载：https://www.tup.com.cn，010-83470410

印 装 者：三河市铭诚印务有限公司
经　　销：全国新华书店
开　　本：210mm×285mm　　印　张：7　　字　数：199千字
版　　次：2021年2月第1版　　　　　　　　印　次：2024年8月第5次印刷
定　　价：59.00元

产品编号：088716-01

前　言

电影、电视艺术经过一百多年的发展演进,已经成为一种区别于文字符号语言并自成一体的视听语言,在影像形态语言演进中不断进化。影像视听语言是一种由画面、声音组织构成的表意系统,它们既具有与文学、戏剧不同的叙事语言表意体系,又是一种具有视觉感染力的影像传播媒介。

今天,数字技术的发展使电影与电视的界限变得越来越模糊。为了掌握影视创作艺术语言的语法,我们不仅需要了解电影电视艺术发展的历史形态与影像新形态语言演进的过程,还应该熟知各种镜头调度的方法和各种音乐、音响运用的技巧,为今后的专业创作打下基础。

本书共 10 章,内容包括数字影像与视听语言影视艺术形态的生成与演进,引导学生从影像发展的历史和现实中来把握这两种艺术语言的演进脉络,还介绍了数字技术在影像艺术领域中的地位,以及视听媒介传播时代的数字影像创作新的艺术特征与表现语言。

要掌握影像视听语言的视觉元素,应从影像的最基本元素入手,结合中外电影作品中的经典段落,分析人、景、物、光、色等视觉构成要素,了解单镜头构成与镜头组合,进而深入讨论单镜头构成、镜头组接、场面调度、节奏等各个重要环节的表现力及相互关系。

作为影像艺术的听觉元素的声音是影像媒介的基本元素之一,内容包括声音的发展历史背景、特性及作用、声音与画面的关系。本书最后介绍了数字化时代数字影像技术的发展对传统影像语言的影响等。

"数字影像视听语言"是影视特效、摄影摄像、编导、录音、电视节目制作、动画等专业的必修基础课程,其目的是让学生了解影像语言的语法规律,学习如何通过影像视听语言来进行叙事与表意。本书内容涉及影像创作语言表达的各个主要环节,可帮助学生正确理解视听语言的概念,强化学生对影像思维与影像时空结构的理解,使其逐步了解掌握影像创作的基本规律和表现技法。本书强调理论联系实践的应用,在进行实例教学的同时安排了思考练习,使学生在练习过程中掌握视听语言的基本规律。书中部分资料由基卡特柏的技术总监李鹤、柴寿乐提供,另外还引用了部分文献和影像资料,特向有关作者致谢!

由于编者水平有限,书中难免有不妥之处,敬请同仁和读者批评、指正。

<div style="text-align:right">

编　者

2020 年 7 月

</div>

目 录

第一章　影像艺术的生成与演进　1

第一节　电影是技术与艺术结合的产物 ············· 1
第二节　电视——现代大众传播媒体 ··············· 5
第三节　延伸中的影像新形态 ····················· 8

第二章　数字影像艺术的技术基础　10

第一节　数字影像技术的概念与特征 ··············· 10
第二节　数字技术在影像创作中的优势 ············· 11
第三节　影像制作中常用的数字技术 ··············· 12

第三章　数字影像媒体视听语言　16

第一节　作为语言的影像艺术 ····················· 16
第二节　视听语言随着电影的诞生发展 ············· 17
第三节　影像视听语言的基本结构与功能 ··········· 19

第四章　影像五大基本视觉元素　21

第一节　人 ····································· 21
第二节　景 ····································· 23
第三节　物 ····································· 25
第四节　光线 ··································· 27
第五节　色彩 ··································· 30

第五章　单镜头构成　33

第一节　景别 ··································· 33
第二节　角度 ··································· 37

第三节　运动 ·· 38

第六章　轴线　48

　　第一节　轴线的概念 ·· 48
　　第二节　关系轴线 ··· 48
　　第三节　运动轴线 ··· 52
　　第四节　合理的越轴方法 ··· 53

第七章　场面调度与视点　55

　　第一节　场面调度 ··· 55
　　第二节　视点 ·· 59

第八章　剪辑　62

　　第一节　剪辑的概念与意义 ·· 62
　　第二节　电影剪辑的历史追溯 ··· 62
　　第三节　剪辑的基本原则 ··· 64
　　第四节　影像剪辑技巧 ·· 66

第九章　影像艺术的听觉元素——声音　70

　　第一节　声音的历史溯源与特性 ·· 70
　　第二节　语言 ·· 72
　　第三节　音响 ·· 73
　　第四节　音乐 ·· 75
　　第五节　音画关系 ··· 77

| 第十章　数字化对传统影像语言的挑战与影响 | **79** |

第一节　数字技术带来了对影像语言的重新探求 ········· 79
第二节　数字技术丰富了影像艺术语言与创作手段 ········· 81

| 推荐片目 | **87** |

| 参考文献 | **103** |

第一章 影像艺术的生成与演进

课程内容：本章对电影、电视的技术与艺术形态生成及影像新形态语言的演进做了简要概述，使学生从影像发展的历史和现实两方面全面把握影像艺术语言的演进脉络。

重点：影像发明的技术基础与影像语言的形成。

难点：对影像新形态语言演进的了解。

电影艺术和电视艺术无疑都是依靠图像信息和声音信息共同作用于人的视听器官，因为"电影电视是同属一个范畴（同列为一个荧屏艺术范畴）的姊妹艺术，都是视觉、听觉的艺术，即声画结合的艺术，其艺术表现手法是一致的，只是生产手段各异"。电影与电视在艺术属性、传播功能和语言表现上具有相近的"血统"。与电视比较，电影更具有完整、独立的单元。电视节目的创作是以更开放的生活化的结构，在观众的参与中表现相关事件形态的完整性与延续性。另外，电视剧与电影相似点更多一些。电影与电视艺术同样是应用视觉与听觉语言元素作为有效传递意义的媒介平台。正是由于电影与电视两者具有的相似性，才会有影视艺术这种合并的称呼，意味着很多人对两者共通之处的认可。

影像艺术最早以电影、电视为载体，通过声音与画面、时间与空间表现再现虚拟或现实的世界，并不断演进。同时，影像也是大众传播媒介，具备传播功能，成为社会文化信息语言结构中的重要组成部分。传播是人类主体之间的交流活动。从本质上讲，语言是符号、声音与意义的统一体，符号与声音是外在形式，意义是语言的精神内容。影像艺术通过影像与声音的视听语言表象建构主题表达的内容与意义。

今天，数字技术的发展使电影与电视的界限变得越来越模糊，影视艺术的概念也已为大多数人所认可。在掌握影视创作表现的艺术语言的学习过程中，人们首先需要观察电影与电视艺术发展的历史形态与影像新形态语言演进过程，以便从影像发展的历史和现实来把握影像艺术语言的演进脉络。

第一节 电影是技术与艺术结合的产物

电影诞生的时间是 1895 年，最初它不过是被人视作游戏场上的杂耍。直到电影诞生 16 年之后，卡努杜发表了《第七艺术宣言》，电影才在理论上确定了它作为一门艺术的地位。从根本上说，电影是科学技术与艺术相结合的综合产物，具有明显的工业化属性。

一、早期电影发明的原理与技术基础

19世纪末,在电影诞生之前,许多科学发明已经为它的诞生作过基础性的贡献。电影的发明首先是建立在人类认识并自觉运用"视觉暂留"现象的基础上。"视觉暂留"是人类的一种生理现象,特指出现在视网膜上的形象不会立即消失而有瞬间的暂留。人们发现,当一个物体在人的眼前消失后,该物体的形象还会在人的视网膜上滞留一段时间,这也被称为"视像暂留原理"。比利时著名物理学家普拉多根据此原理于1832年发明了"诡盘"。"诡盘"能使被描绘在锯齿形硬纸盘上的画片因运动而活动起来,而且能使视觉上产生的活动画面分解为各种不同的形象。"诡盘"的出现,标志着电影的发明进入到了科学试验阶段。1834年,美国人霍尔纳的"活动视盘"试验成功;1853年,奥地利的冯乌却梯奥斯将军在上述发明的基础上,运用幻灯放映了原始的动画片。[①]

除上面所提到的科学发明家外,还有美国著名的发明家爱迪生等。而斯坦福与科恩的打赌事件如同使这些科学技术糅合在一起发生巨变的催化剂,迅速导致了电影综合技术的出现和产生,使电影这门伟大的艺术叩响了20世纪的大门。

法国科学家奥古斯特·卢米埃尔和路易·卢米埃尔兄弟俩(图1-1)对电影的研制很感兴趣,一次偶然的机会,他们发现缝纫机的原理和电影放映机相似,经试验,在技术上获得了成功。卢米埃尔兄弟是首先利用银幕进行投射式电影放映的人。1895年12月28日。卢米埃尔兄弟的《火车进站》(图1-2)、《工厂大门》等电影在卡普辛大街14号咖啡馆的地下室放映。影片在当时给人极大的震动,史学家认为,卢米埃尔兄弟所拍摄和放映的电影已经脱离了试验阶段,因此,他们把1895年12月28日世界电影首次公映之日定为电影诞生之时,卢米埃尔兄弟自然当之无愧地成为"电影之父"。

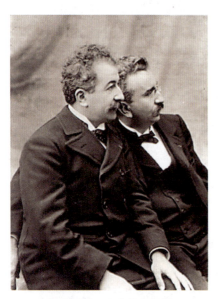
图1-1　卢米埃尔兄弟

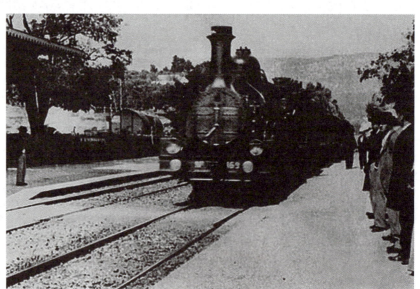
图1-2　《火车进站》剧照

早期的电影工作者都承担着多重身份。比如,卢米埃尔和梅里爱既是电影的制作者,又是电影机的商人,同时还要充当影片中的角色,并且又要以巡回放映的形式展示自己的影片,可以说,他们集编导、摄影师、演员、放

① 向阳.影像的故事[M].延边:延边人民出版社,2010.

映员、发行商于一身。

二、电影——从杂耍到艺术

卢米埃尔创作的电影最突出的特点是纪实性,它直接拍摄真实的生活,给人以身临其境之感,成为写实自然主义电影风格的开路先锋,形成了电影的纪实性传统。另一位法国电影先驱乔治·梅里爱则是使电影从一种纪实性的"活动照相"(也称运动画面)导向了艺术电影,他把电影引向了戏剧的道路。他所建造的摄影棚一头放着摄影机,另一头便是演出的舞台。摄影机的位置就固定在后台的最里面,梅里爱就站在"乐队指挥的视点"上,拍摄了400多部影片,从而以"戏剧电影"的创作者闻名于世。在梅里爱之前,虽然已经有一些电影工作者为拍摄"戏剧电影"做过一些尝试,但是那些影片远远比不上梅里爱的"戏剧电影"那么完备精美。梅里爱第一次系统地将绝大部分戏剧上的方法,如剧本、演员、服装、化妆、布景、机器装置以及景或幕的划分等都运用到电影中去,使一向重现真实的电影披上了有史以来最灿烂的华服,为电影的发展作出了创造性的贡献。

1903年鲍特的著名影片《火车大劫案》发展了卢米埃尔的户外真实的表现方法,尝试使用多场景来构成电影,改变了梅里爱的戏剧叙事的创作方式,揭示了那令人信服的剪辑技巧的潜能。他为叙事性电影开辟了道路,以至于直接影响了格里菲斯的电影叙事观念的形成。

继卢米埃尔兄弟之后,无声电影引起了人们的极大兴趣,相继出现了美国的格里菲斯、卓别林和苏联的爱森斯坦等一大批有影响力的人物和《一个国家的诞生》(图1-3)、《大独裁者》《摩登时代》(图1-4)、《十月》等经典之作。电影迅速从幼年期发展成为一种艺术形式。

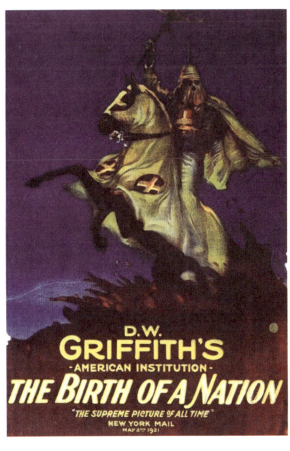

图1-3 影片《一个国家的诞生》海报

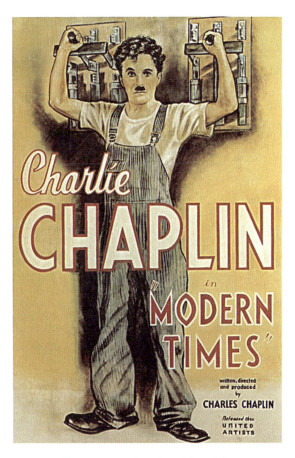

图1-4 影片《摩登时代》海报

在无声电影阶段,对电影发展作出了巨大贡献的是美国的格里菲斯、卓别林和苏联的爱森斯坦。

格里菲斯在 1915 年以巨大的勇气拍摄出了世界电影史上的经典无声片《一个国家的诞生》,在 1916 年又拍摄了《党同伐异》。这两部作品被誉为电影艺术的奠基之作,标志着电影成为艺术的开始,是美国电影史上的里程碑,是当时电影水平的最高境界,也是世界电影史上的两部经典之作。

格里菲斯的不朽功绩是突破了梅里爱时期戏剧电影若干陈旧的陋习。作为无声电影创作的先行者,在拍片时,他让摄影机移动起来,极大地丰富了电影语言,开创性地使用了"特写""圈入"和"切"的手法,又使蒙太奇成为电影艺术的重要组接手段。在梅里爱的特技摄影和英国布赖顿学派对蒙太奇的早期发现的基础上,格里菲斯创造了平行蒙太奇的交替蒙太。大约在 1913—1926 年,无声电影走向成熟。

1927 年是在电影史上具有划时代意义的一年,《爵士歌王》影片(图 1-5)的诞生标志着有声电影时代的来临。而蒙太奇手法也越来越多地被运用到电影中。电影作为一种艺术形式开始走向成熟。

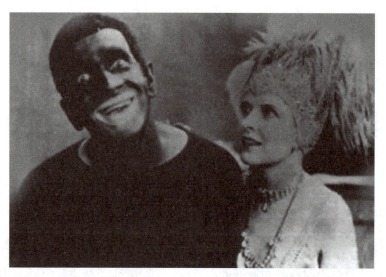

↑ 图1-5 《爵士歌王》(1927)(导演:艾伦·克罗斯兰)

1935 年,马摩里安拍摄了世界上第一部彩色故事片《浮华世界》(又称《名利场》)。彩色胶片的发明使得电影艺术又进入了一个新的发展阶段。

1946—1959 年,电影艺术进入了重要的发展时期。新现实主义电影中心代表人物是意大利《电影》杂志的反法西斯影评家巴巴罗桑蒂斯和柴蒂尼等。出身于新闻记者和作家的年轻导演是他们的响应者,主要包括德西卡、罗西里尼、维斯康蒂、利萨尼、莫切里尼等,他们要求建立一种包括了现实主义的、大众的和民族的意大利电影。他们的口号是:"还我普通人。""把摄影机扛到大街上去。"他们十分重视作品的真实,尽可能使场景和细节具有照相性的逼真效果,基本上利用外景和实景拍摄;他们不大注重讲究文法,不强调蒙太奇剪辑;他们主张起用非职业演员,演员在表演中可以即兴对话。他们的代表作品主要有《罗马 11 时》《偷自行车的人》《游击队》《警察与小偷》《大地在波动》《橄榄树下无和平》《米兰的奇迹》等。新现实主义电影的特点是取材大都是意大利的真实生活的纪实性写照(图 1-6)。新现实主义电影在 20 世纪 50 年代中期衰落,但对推动电影艺术的发展还是起到了极其重要的作用。

1960 年至今,世界电影从突破创新中走向多样化发展,继意大利"新现实主义"电影之后,世界电影史上又出现了规模巨大的第三次革新运动。这一电影运动始于法国,自 1959 年新浪潮兴起,法国电影出现了一条全新、有效的打破商业电影垄断制片的道路。新浪潮的口号就是不要大明星,打破明星制度,不要花大价钱拍豪华影片,影片要接近生活等。这一电影运动在电影史上的影响是巨大的,它既确立和强化了导演的中心地位,又进一步

挖掘了电影的特性，丰富了电影的语汇，推动了这一时期电影的全球性大发展，真正形成了电影题材的多样化、电影样式的丰富化和电影思潮与流派的多样个性化，逐步形成了电影的语言体系。

图1-6 《偷自行车的人》（1948）（导演：维托里奥·德·西卡）

第二节　电视——现代大众传播媒体

同电影一样，电视是在电子技术和许多大众媒介实践的基础上发展起来的，电视的发明涉及很多科技领域的进步。同电影不同的是，电视能够用电即时传送活动的视觉图像。作为人类历史上另一项最伟大发明，电视是在传真技术、电报技术、电话技术、电磁波技术、无线电通信技术、电子管技术、图像扫描等技术发展的基础上产生的。图1-7所示为电视发明早期，贝尔德和他发明的机械扫描电视。

电报、电话、无线电通信和声音广播的产生与发展是电视诞生的前奏，电视开启了视听一体化传播的时代，但它仍然是一个发展中的媒介。电视技术也不是一次就完成了的单一的技术，它的发展过程是长期的、多方面的，科学技术对电视媒体发展起了先导作用。此外，电视利用人眼的视觉残留效应显现一帧一帧渐变的静止图像，形成视觉上的活动图像，这一点与电影基本相同。

1939年，美国举行了第一次有电视直播的世界博览会开幕式（图1-8）。第二次世界大战结束后，电视迅速发展起来，各国政府都看到了电视潜在的宣传威力，美国商业界也已完全肯定电视将带来巨大的财源。而欧洲社

会各界的精英人士则认识到,作为大众媒介,电视不是一种技术玩具,不是天才者的特权,而是公民人人皆可享有的普遍权利,因此公共服务的概念开始发展,奠定了今日世界的广播电视制度:私营商业制、公共服务制和国有公营制三分天下的格局,并且对电视节目形态和电视艺术的发展产生了重要的影响。今天的电视已发展成为世界上最具有影响力与竞争力的现代大众传播媒体。同时,电视以其丰富的信息资源、完善的传输网络把我们的世界变成地球村,成为今天百姓家庭生活中不可或缺的组成部分。

图1-7　贝尔德和他发明的机械扫描电视

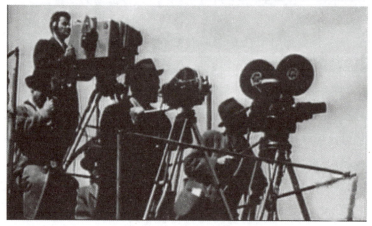

图1-8　第一次有电视直播的世界博览会开幕式

林少雄先生认为："迄今为止的人类文明史,如果仅以人类对自然与社会的认知及其特征看,主要可分为图画时代、文字时代、印刷时代及视像时代这样4个阶段。"①的确,如果只以人类对自然和社会的认知及其特征看,人类文明发展的第一个时代是在文字产生之前,这一时代的特点是人们认识的对象主要是自然界,认识主体是全体社会成员;在认识方式上是物象—图画,思维方式是具象思维。由于这一时期没有文字来记录人们的思想,于是人类只有用图画的方式来记录和表达当时人们的思想,因此在这个意义上,人类文明发展的第一个时代是图画时代。随着社会的发展,人际交往日益频繁,人类只靠图画来表达和传递思想已经远远不能达到目的,这种情况推动了文字的创造,文字马上成了那个时期人类记录和表达思想的工具,正是文字发明被广泛地运用于文献记录,才使得人类有了自己真实可信的历史和文明发展的记录,因此人类文明发展的第二个时代是文字时代。在文字发展的高峰期,印刷术的发明使书籍得到广泛的流传,人们通过对符号的认知来认识世界,进入了以抽象思维为主的时代,也就是人类文明发展的第三个时代——印刷时代。虽然印刷术促使人们用"精神的眼睛"与抽象的符号世界交往,从而促进人们思维的发展,但人类复杂多样的全息化交往方式受到了阻碍,为了去掉这种阻碍,摄影、电影、电视及网络出现了,人类用技术将语言、声音、文字和形象同时展现在自己眼前,视像成为人们思维和认知的重要方式,人类进入了声音、文字和画面综合表情达意的时代——视像时代。②

我们这一代是"看着电视长大的一代",也是"看着电视发展的一代"。从记事的时候开始,电视就很自然地放在家里的电视柜上了。它很自然地就进入了人们的视野,没有一点突然的感觉,并且异常迅速且理所当然地成为我们亲密的伙伴。

傅正义认为:电视和电影相似,同样依靠图像信息和声音信息共同作用于人的视听器官,因此,"影视语言表达方式的相似性至少可以体现在:①形象化地自由表现时间、空间运动;②画面运动均受到屏幕平面画框制约;③可以采取不同拍摄角度和试点;④利用镜头组合和声音组合传情达意。"由于具有相同的影像表现方式,电视完全可以继承电影从视听规律出发所建立的一整套语法规则。③

由电影与电视在技术上的相似性决定,电影的画面同样是电影技术在人们面前展现的虚幻影像,这种虚幻的影像是电影以其特有的视角展现客观存在的事物,以及电影画面内表现的客观存在的事物以摄影机所规定的视角所表现出来的全部信息。也就是说,电影画面与电视画面一样,具有表意功能,然而电视毕竟不同于电影。上面所说的"特有的视角"和"规定的视角"充分显示出电影和电视在创作上的主观能动性。既然具有主观性,那么作为两种不同艺术体的电影画面和电视画面也就表现出在主观目的影响下所产生的画面功能、作用、特点等诸多方面的不同。

电影艺术和电视艺术因其本质特征基本相同,所以在表达方式方面存在许多相同点,今天,世界范围内,自电视诞生以来,各国电视的发展过程中都出现了集中化的趋势。而由数字技术带来的传播科技革命还引发了前所未有的媒介整合的浪潮,媒体企业间的大合并及广播电视与相关行业大融合、大渗透引人注目。电视艺术和电影艺术正逐步走向相互融合、相互补充借鉴的道路。

电视作为新诞生的现代视听传播媒介,是人类文明进步的重要标志。视听媒介借助科技已经渗透到人们日常生活的各个角落,人类借此在文字语言的基础上又获得了一种新的语言方式。视听语言以其特有的优势渗透到文字语言曾经涉足的各个文化领域,成为人类又一重要的文化媒介,同时也是信息传播媒介。

① 林少雄.视像与人:视像人类学论纲[M].上海:学林出版社,2005.
② 胡涛.电视(专题片、纪录片、新闻片)蒙太奇艺术的探索[D].昆明:云南师范大学,2007.
③ 傅正义.电影电视剪辑学[M].北京:中国传媒大学出版社,2002.

第三节　延伸中的影像新形态[①]

　　影像是人对视觉感知的物质再现，比较而言，它表达的内涵与外延比影视更为宽广。作为影像的传统载体，电影电视一直以来都是学术界研究的前沿领域。然而，当新技术发展成熟之后，影像渐渐溢出电影、电视等传统媒体，分裂为碎片，重新融为"视频流"，流入网络、手机、IPOD、MP4 等新媒体中。在新旧媒体交替期间，影像产生了巨大的变革，出现了"新媒体剧""草根拍客""视频播客"等新生的影像现象，作为经典影像文本的电影、电视也早已面目全非。影像的裂变与聚变所产生的巨大能量使得影像环境处于前所未有的大变动之中。

　　彰显现代技术色彩的电影、电视成了现代影像的正式称谓。一个多世纪以来，人们不断地往这两个名词上增加新的阐释词条，随之建立起一整套电影美学、电视社会学等学术语境来讨论影像。然而，技术的发展远远超出了人们的想象。在日新月异的技术潮流中，影像的生产和流通能力发生了质的飞跃，影像的制作源头和输出终端一步步侵入公共空间和私人领域，将我们卷入一个新的影像环境中。我们面临着重新认识影像的紧迫任务。

　　遗憾的是，面对新生代的影像，我们仍然遵循着传统的技术命名规则，以传播方式和接收终端为界定标准来划分影像，从而诞生了"网络电影""手机电视""IPTV""楼宇电视""空港媒体"等各种让人眼花缭乱的新名词。但除了细化出更多的专业运营商之外，对于其他受众来说，这些新名词并不具有本质规定性。"网络电影"可以在"手机电视"上播放，"IPTV""楼宇电视"和"空港媒体"上放的可能是一样的广告。

　　为了更加深入地了解和把握这些早已摆脱技术限制并且日益交杂到一起的影像流，我们不妨将眼光从影像的物质层往上移到影像的功能层。

　　影剧类文本包括电影、电视连续剧、情景喜剧、栏目剧、歌舞剧、网络演出剧等虚构情节类的长短不一的影像文本。如果要细分，可以参照类型电影的分类体系，即按爱情、动作、伦理等来为其分门别类。而这种分类的依据正是受众在"经典"的影剧类文本中所形成的各种审美期待。为满足这些长盛不衰的审美需求，影剧类文本将一如既往地繁荣下去，用新的"影像故事"来帮助大众理解社会并宣泄情感。

　　实况类文本包括社会新闻、谈话栏目、体育赛事、真人秀等以影像为中介来进行有目的性的社会传播的影像文本。和影剧类文本最大的不同之处在于，影像并非文本的"核"，而仅仅是一层炫目的"包装纸"。剥掉这层模式化的影像包装，人们关注的还是影像背后的人物和事件。因此，当面对实况类的文本时，受众对影像的形式因素并没有太多要求，而是从求知者的立场出发，将注意力放在影像的内容上，对文本中的语言、身体姿态、脸部表情等更感兴趣，因为这些符号承载的信息更丰富，传达更有效。

　　广告类文本最显著的特征在于它的衍生性和附着性。它多衍生自其他影像文本，又紧密地附着其上。如影剧类文本虽然没有推销商品的意图，但由于其所传达的生活方式和价值观受到大众欢迎，其影像片段或角色形象多次被广告类文本挪用。而实况类文本由于其受众定位明确，更受广告类文本的青睐，二者结合的程度已到了水乳交融的地步了。由于资本的力量，广告类文本在公共空间大肆泛滥，不管是在楼宇商场还是巴士地铁，都有它的身影。面对广告类文本，受众被定位为消费者。炫目的影像赋予商品奇妙的象征意义，成功地构建起商品的心理学，成为消费主义势力的得力助手。经过一番视觉说服，受众逐渐相信消费了商品，就拥有了各种生活的意义。

　　游戏类文本有个重要特征：虚拟性交互体验。我们用足以以假乱真的拟像技术创建了一个虚拟空间，然后入住其间，创造并消费着意义和快感。从表面看来，我们是影像的驾驭者，但从深层次来看，影像的话语结构即游

[①] 林美艳. 影像沉浮录——论新旧媒体交替期间的影像变革局势 [D]. 北京：北京师范大学，2008.

戏规则早已设定,我们不过是一种主导的影像系统中的被动的诉求对象。然而游戏的高峰体验虽然是虚拟的,却有着实际的效应,能帮助我们提升对真实世界的体验。这就是游戏世界之所以与现实世界平行不悖的原因。即使它不是现实的,但却是实际的、功能性的,至少是以数字化的互动方式存在着。

这些影像文本区别于传统文本的最大特征,就是其影像所附着的物质形态日益趋近"可随意复制的数字化"形态,其传播渠道也从传统媒体拓展到新媒体。在新兴的影像环境中,影像功能越来越细化,各种风格不一、形式各异的影像文本不断涌现,对建立在经典影像文本基础之上的符号体系发起冲击,为我们带来了诸如影像自治、视频商品化、视频新政等新生的影像议题,所以新媒体中的影像文本需要我们从回归影像本位的视角去探讨。

思考练习

1. 怎样理解电影是技术的艺术?
2. 电影艺术与电视艺术有哪些相同点与区别?
3. 怎样理解电视艺术的媒介特征?
4. 影像新形态语言的演进进程如何?

第二章 数字影像艺术的技术基础

课程内容：本章对数字技术在影视艺术领域中的地位进行了整体概述，包括数字技术对影像艺术发展的影响，为后面系统地学习做好铺垫。

重点：数字影像创作与传统影像创作的区别。

难点：对数字技术概念的了解。

20 世纪末，随着计算机技术的迅速发展及其应用领域的扩大，数字技术在影像艺术领域中的地位越来越重要，影像艺术正处在一个前所未有的数字变革时代。数字技术对影像艺术发展的贡献超过了历史上任何一次技术进步所带来的影响，甚至也超越了人类自己的预想。影像艺术已经成为一门综合的视听艺术，在数字技术的不断进步中，人们可以预想其未来广阔的发展空间。

数字技术给影像艺术创作提供新的便利，科学技术的发展促进了影像技术的发展，为影像创作提供了无限的发展空间和自由表达的可能性，对影像艺术产生了深远的影响，丰富了影像艺术的创作手段和表现力，使其发生了本质上的变革。所以，数字影像时代的创作人员既要掌握先进的数字手段，又要了解数字影像创作新的艺术特征与表现语言，只有这样才能用新手段和新观念去创作出好的影像艺术作品。

第一节 数字影像技术的概念与特征

在科学技术飞速发展的今天，数字技术已成为当今世界领先的技术。经过卢米埃尔兄弟发明电影以来的百年磨砺，今天的影像已开始全面向数字化发展。影像早期的数字化是指将一切以其他模拟形式存在的信息转化成数字信息，这里的数字当然是指由 0、1 组成的二进制数字。为什么要进行这个转化工作呢？因为我们要用计算机来处理，计算机处理工作有着巨大的优点，但它只能处理数字化的信息。而以往的影像信息都是以模拟或者胶片的形式存在，必须转化成数字信息。我们将这个转化过程称为数字化的过程。

数字影像就是在以数字技术和设备摄制、制作存储，并通过卫星、光纤、磁盘、光盘等物理媒体传送，将数字信号还原成符合影像技术标准的影像与声音后放映在银幕或荧屏上的影像作品。数字影像以数字文件形式发行或通过网络、卫星直接传送到影院、家庭等终端用户。数字化播映是由高亮度、高清晰度、高反差的电子放映机依托宽带数字存储、传输技术实现的。

数字电影诞生于 20 世纪 80 年代，是高科技的产物，它从电影制作工艺、制作方式，到发行及传播方式上均全面数字化，可视为完整意义上的数字电影。

国家广电总局《数字电影管理暂行规定》第二条明确指出：数字电影是指以数字技术和设备摄制、制作存

储,并通过卫星、光纤、磁盘、光盘等物理媒体传送,将数字信号还原成符合电影技术标准的影像与声音,放映在银幕或荧屏上的影视作品。制作完成之后,数字信号通过卫星、光纤、磁盘、光盘等物理媒体传送,放映时通过数字播放机还原,使用投影仪放映,从而实现了无胶片发行、放映,解决了长期以来胶片制作、发行成本偏高的问题。相比传统的胶片电影,数字电影的优势主要体现在:①节约了电影制作费用,革新了制作方式,提高了制作水准,并通过高清摄像技术实现了与高清时代的接轨;②利用数字介质存储,永远保持质量稳定,不会出现任何磨损、老化等现象,更不会出现抖动和闪烁;③传送发行不需要胶片,发行成本大大降低,传输过程中不会出现质量损失;④如果使用了卫星同步技术,还可附加如直播重大文体活动、远程教育培训等,这一点是胶片电影所无法企及的。[①]

随着数字影像技术的发展,计算机动画等数字影像技术在电视广告、音乐电视、动画和网络传播中被广泛应用,带动了影像制作技术和理念的发展,数字化技术的影响逐渐渗透到电影制作的各个环节,并继续向发行和上映等环节延伸。如今电影的整个制作过程都可以运用数字媒体技术实现,数字媒体技术的应用相应产生了数字影像,数字影像渐渐成为各种影像的主流表现形式。

第二节　数字技术在影视创作中的优势

数字信号与模拟信号相比,具有许多优势,比如包括以下方面。①精确度高。由于数字信号只需用高电平和低电平来表示数字"0"和"1",因此,即使在信号传送以及放大等环节中波形发生了变化,只要这个变化在其范围内,就不会导致最后接收的信息发生改变。②抗干扰能力强。在传送数字信号的过程中,通过采取数据冗余的方式,对接收到的数据进行校验,对局部的错误数据进行纠错,确保接收到的数据完整无误。③传输效率高。在信号的传输过程中需要一定带宽的线路来传输信号,数字信号在传输过程中可以使用压缩技术,从而减少所需带宽,也就相应地加大了传输的数据量。正是这些优势促使了数字技术的飞快发展,使其很快渗透到了社会活动的各个领域,不仅为经济、生产领域带来了更高的效益,同时也为文化传媒与娱乐领域带来了更丰富多彩的形式。数字技术的发展成就了信息时代的到来,成就了数字时代的到来,让人们徜徉在数字的海洋与信息的世界中。[②]

现代影像制作充分利用数字技术和计算机特性中的存储、记录、传输、转换、复制、修描、编辑、制作、建模、贴面、虚拟、压缩、特技、合成、预审、预置、采集、控制等方法和程序,进一步提升和拓展了影像制作的表现手法与表现空间,实现了传统影像制作手段无法完成的银幕视觉效果。数字技术正迅速改变着当代影像制作,它的优势几乎体现在影像制作的所有阶段。比如,在前期创作中通过计算机辅助系统对未来影片的场景、情节、画面等进行设计、测试及效果模拟,以便找出最佳的叙事技巧和创造视觉冲击力的方案;又比如,在实际拍摄中通过计算机控制技术,完成某些用传统方法无法完成的拍摄;再比如,在后期制作中用计算机对影像和声音进行加工处理,把实拍素材和计算机图像合成,乃至在计算机上自由方便地编辑影片等。

在前期创作中用计算机辅助设计是数字技术的优势之一,它的功能主要体现在帮助创意设计和仿真,以及提供辅助设计的各类资料库等方面,其目的是帮助创作者完成影片拍摄前必要的各类精密细致的设计。它可以帮助导演在一个活动的三维时空中完成过去通过平面的"故事板"完成的绘制拍摄蓝图的工作。由于是在三维动态环境中,它的仿真性使创作者可以非常清楚、具体地了解设计的效果,对其进行修正,真正找到最佳方案。又

① 百度百科,http://baike.baidu.com/view/84937.htm.
② 王倍慧. 数字技术对电影影像真实性的影响及其反思[D]. 上海:上海大学,2008.

由于大量数据库的出现，它的科学性和合理性问题较之过去解决起来要容易得多，比如，布景是否合理、服装和化妆是否符合剧情规定的时代和人物等，都可以通过软件提供的资料库解决。所有这一切在传统的手工"故事板"上是不可能实现的。也由于它的三维动态仿真性，软件甚至可以为情节的选择提供多种可能，帮助创作者做出更好、更合适的选择。通过数字技术的帮助，创作者可以预先判断、验证或修正自己最初的考虑，并借助资料库找到最合适的表现方式。在这个意义上，数字技术实际上拓展了导演的思维空间，成为导演想象的延伸。[①]

从全球的数字化过程看，影像的数字化是一次传统影像产业的数字化革命。最初它涉及制作、存储、传输、接收等环节的数字化，然后数字影像理念又向创意产业、网络化服务与共享、影像产业经营等方向发展。其范围涉及影像制作、动画创作、广告制作、多媒体开发与信息服务、游戏研发、建筑设计、工业设计、服装设计、人工智能、系统仿真、图像分析、虚拟现实等领域，并涵盖了科技、艺术、文化、教育、营销、经营管理等诸多层面。影像数字化的狭义解释为数字化电影和数字化电视；从广义上看，数字化影像可以解释为利用数字技术生产和传输并被接收的视音频信息，具体包括数字化电影、数字化电视和各种影像传播产品。数字化影像既可以是信息，也可以是信息创作、制作、生产的方式，信息传播的方式，信息接收的方式，它的载体是数字。它是可被继续加工、可传递、可存储、可编码、可解码的数码流。伴随着数字影像创作、制作、存储、传递、接收而存在的数字影像技术，都是以多媒体数字影像技术即 CG 技术为核心的。

第三节　影像制作中常用的数字技术[②]

随着数字技术越来越广泛地介入影像制作领域，一些专业的数字影像制作技术相继被开发出来，并且不断完善，得到了充分应用，发挥出各自独特的作用。本节主要介绍在当今影像制作过程中应用较频繁的一些主要数字技术的概念。它们并非互相独立的并列技术，而是相互包含、相互结合的，随着计算机技术、信息技术、网络技术等一系列高科技技术的发展而不断推陈出新的技术链形式。可能某一技术的开发是基于另一技术的成熟发展，某一技术的制作过程中也运用到另一技术，甚至某一技术就是以往多个技术的有序结合等。所以，本节旨在介绍各种数字技术名词的概念、含义，以厘清数字技术内部的具体关系和脉络。

1．非线性编辑技术

非线性编辑技术是相对于传统的线性编辑技术而言的，具体是指可以对画面进行任意组合而无须从开始一直编到结尾的影像节目编辑方式。视频和音频信号能够随时读取和记录，在编辑上是非线性的，能够很容易地改变镜头顺序，并且不影响已编辑好的素材。非线性编辑在素材的选取上有很大的灵活性，可以随机存取，不必进行顺序查找就可以找到素材中的任意片段。现代非线性编辑是应用计算机图像技术，在计算机中将最终结果输入到计算机硬盘、磁盘、录像带等记录设备上的一个系统工艺过程（图 2-1）。

2．数字特技

数字特技简而言之就是用数字技术实现的各种特殊影像制作技术，它是对多种数字影像技术的统称。称为"数字特技"不如称为"数字特效"更加贴切，因为，数字技术的参与更多的是为了达到最后所要求的一种影像效果。它主要是用计算机来制作的，以数字影像处理技术、数字影像合成技术和数字影像生成技术为代表的高科

①②　王倍慧．数字技术对电影影像真实性的影响及其反思 [D]．上海：上海大学，2008．

🔸 图2-1 非线性编辑系统

技影像制作手段。

3．数字影像处理技术

数字影像处理技术是利用计算机软件对摄影机实拍的画面或计算机生成的画面进行加工处理，从而产生影像需要的新的图像的技术，也包括对已有的影像资料进行修复。用计算机软件来处理画面可以实现千变万化的效果，这种功能和传统的光学特效摄影技术相类似。数字影像处理在影像制作中的主要应用有画面的修饰、新拍做旧、数字复制、增加光效、模拟自然现象等。

4．数字影像合成技术

数字影像合成技术是在计算机的软、硬件环境中运用计算机图形图像学的原理和方法，将多种原始素材混合成单一复合图像的处理过程，包括实拍画面的合成、实拍画面和计算机生成画面的合成、模型拍摄和计算机生成画面的合成（图2-2）。其功能是对影像进行由简单到复杂的加工处理，并产生影片所需要的新合成的视觉效果。从理论上讲，数字影像合成的层次可以达到无限多，它达到的层次和效果是传统的技术无法比拟的。采用数字影像合成技术制作而成的电影画面既有实拍的真实感，又有合成之后的视觉冲击力，可以合成得天衣无缝，创造出超越时空、亦真亦幻的视觉效果。总而言之，数字影像合成技术与传统合成技术相比所具有的优势主要在于：所见即所得、无损失多次复制、可局部修改、原始素材更安全等。

🔸 图2-2 借助模型与影像特技合成的泰坦尼克冰海沉船影像特效

5．数字影像生成技术

数字影像生成技术是指利用计算机来生成影像,它是除了摄影和手绘以外的第三种生成影像的方式。数字影像生成技术采用的计算机图形成像是利用计算机动画软件从建立数字模型开始直到生成影片所需要的动态画面的过程。其功能与传统的模型摄影方法相仿,模型摄影技术先创造物体,进而创造画面,而计算机可以直接产生画面。它既可以生成如手绘一般的动画片,也可以创造出逼真自然的如同摄影机拍摄的影像。计算机生成影像技术给影视创作带来一场革命,可以创作出过去做不出来、极具视觉冲击力的生动逼真的画面呈现给观众。

6．运动控制技术

运动控制技术包括控制摄影机运动,以及控制各种道具、模型等的运动。在拍摄特技效果的镜头时为了达到较好的效果,通常要重复好几遍,利用数字技术控制摄影机记录下运动的速度和轨迹,来保持每次拍摄的准确性和画面效果的一致性。对各种道具及模型的运动控制也是同样的作用(图2-3)。

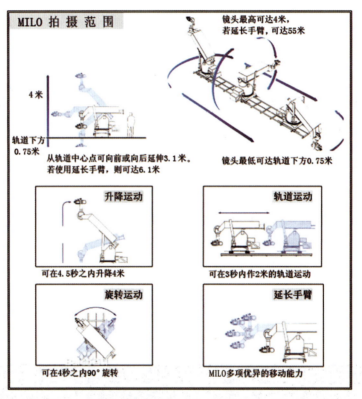

图2-3　摄影运动控制系统(该图片由William 505提供)

现代摄影机运动控制拍摄系统是一种相对复杂的合成摄影设备,是20世纪70年代中期迅猛发展的数字技术在影像特技领域中的延伸。按照设计,这种系统能对被摄体作两次以上乃至无数次运动摄影的精确重复,这就为需要复杂叠加效果和运动模型的合成摄影提供了可靠的手段。

运动控制拍摄系统最初的研制是用于解决运动模型的合成拍摄,而今天它已是特技在多次曝光的移动合成摄影工作中不可或缺的重要工具和手段。实际上,运动控制拍摄系统的应用范围很广,特别是现代计算机技术和软件功能的同步提高和扩展,使动作控制的功能更趋完美和多样化,并便于携带和操作。

7．动作捕捉技术

动作捕捉技术是利用计算机技术只选取演员复杂的动作而舍弃其形象,然后把动作赋予一个计算机生成的

虚拟人物,这样便可使虚拟人物的动作更加自然逼真。拍摄时演员身穿紧身服,在身体活动的各个关节处都安装有传感器,在拍摄现场的各个角落有多台摄像机同时工作。最后在动作捕捉系统中把各个传感器的运动数据加以综合,就能生成各个动作点的三维坐标。把这些坐标数据移植到虚拟人物对应的解剖点上,它便能做出相应的真实动作。动作捕捉技术在今天的电影制作中应用相对广泛,如《指环王》中咕噜角色的动作,是先由一个真人表演,再利用动作捕捉技术将动作移植给咕噜的,甚至其面部表情的变化也取自真人,最后造就的咕噜的形象是虚拟的,动作表情却是真人的。

8．CG 技术

CG 是 Computer Graphics（计算机动画）的简称,它起源于计算机图形学。开发之初,CG 技术因军用和工业应用而获得快速发展。CG 有很多分支,其中最突出的是真实感图形学。它利用计算机算法模拟真实世界光学成像的原理,生成各种外表形态极其逼真的图像。实际应用中 CG 有两大功能：图像处理和图像生成。图像处理是对客观世界原本存在的物象进行数字加工；图像生成是没有现成图像为底,凭空生成新图像,计算机动画即为一种动态图像生成。

9．形象化预审视技术

形象化预审视技术是指在前期准备过程中,即在主要的拍摄工作开始之前或者在摄制过程中,用计算机及相应软件,根据制作人员的创意和想象,用模拟图像的方式制作出的模拟片段。它可以充分利用软件对场景、道具、色彩、人物造型、构图、拍摄角度、镜头运动等各种元素进行不同组合的预演,从而可以事先展示画面的效果,供创作人员根据自己的设想修改各种元素,然后根据形象化预演和预审的镜头效果,采集相关的数据进行实际的拍摄。还可以对影片中复杂的场景、情节、动作、画面等进行设计与预演,提供给导演、摄影、照明等做参考。形象化预审视包括很多方面的内容,例如布景建造、照明设计、角色挑选、服装、化妆、外景采制、道具、情节示图、摄影机位置和运动等许多方面,包括人、物、时间、空间、运动以及互动关系等。这种精确化的形象预审视技术给实际拍摄提供了一些很有价值的信息,这样可以节约资金、方便拍摄,并且可以使拍摄效果达到最佳。

10．数字化电影制片

数字化电影制片通常是指把计算机和数字化技术与传统的电影艺术创作和制作工艺相结合而逐渐发展起来并已日趋成熟的现代电影制片过程,它可以分为数字化前期准备、数字化现场拍摄、数字化后期制作,这是包含以上所有数字技术的一个完整电影制作流程。

电影制作中所应用的数字技术远非这 10 种,选择这 10 种来简要介绍是因为它们在整个电影制作过程中较重要,运用得较频繁,且具有代表性。随着数字技术的发展,将会有更多、更好的新技术引入并应用于电影制作领域。

思考练习

1. 数字技术在影像后期特技合成中的优势是什么？
2. 什么是非线性编辑？
3. 数字技术为影像艺术创作带来了哪些影响？

第三章 数字影像媒体视听语言

课程内容：本章对视听媒介传播时代的数字影像创作的艺术特征与表现语言进行了整体概述，包括视听语言发展的历史、语言特性、基本结构与功能，使学生对影像视听语言有一个初步的认识。

重点：视听语言的形成脉络。

难点：视听语言的语法构成基础。

第一节 作为语言的影像艺术

在语言学的研究中已经得出一个公认的结论：语言和思维具有密切联系。语言与思维形成表里关系，影像语言则与形象思维形成表里关系。现代心理学提出的"格式塔"理论是理解和研究影像语言的基础。通过原型、意象再推演出新形象，则是形象思维的三个阶段。[①]

视听语言是同时依托视觉与听觉两种感觉器官，以声音和图像的综合形态进行思想、感情交流与传播所使用的语言。电影所使用的即是这一形态的视听语言，电视更以突飞猛进的发展姿态加入到现代视听语言的行列里来，计算机多媒体技术为现代视听语言的最终确立提供了坚实的基础。早在20世纪20年代，就有学者提出了"电影语言"的命题，一直持续至五六十年代的马尔丹、米特里，20世纪60年代符号学、结构主义也进入了这一研究领域。作为一种普遍性的普及推广，这里所说的"视听语言"是指依附于特定媒介的信息传播样式，其承载内容的全部形式手段——如同所有的艺术形式都有其独特的艺术语言一样。在这个层面上它同文字语言、形体语言处于同一平面上。视听语言首先依附于电影、电视，在过去百年间影响颇深，并形成了自身独特的语言规律，进而影响到新生媒介。视听新媒体是技术发展的产物，是广播电视技术与现代通信技术和计算机技术相互融合的结晶。在网络上、计算机游戏中、车载电视上、手机电视上，它体现出的渗透进程还远未完成。网络电视、车载电视、手机电视等视听新媒体形态，由于其媒体形态不同，在视听语言的应用上也各有侧重。人类社会正在迅速地迈入高科技电子信息时代，视听媒介要想继续生存和发展，就要调整或不断地增加画面的视觉信息量，增加画面的可视性、可读性，提高画面的信息承载量，同时增加听觉的功能性。

视听媒介传播时代的来临，不但标志着一种文化形态的转变和形成，而且更意味着人类思维模式的一种转换。

① 米高峰. 当代语境下的影视动画视听语言研究 [D]. 西安：陕西科技大学，2007.

从广义上说，任何艺术都是呈现某种时空意识的艺术。但像影像艺术这样，将时间和空间最大限度地改造、变化的艺术形式，却是以往传统艺术表达所无法体现的。创作者们不断扩展着数字媒体这一最新的影像表现形式。从画面造型、影像剪辑、视角变换等方面不断地突破现实时空对影音时空的制约，改变着传统视听语言在数字媒体影像中的表现形态。数字影像语言的叙述在时间和空间的运用上有着极大的自由，将传统电影中的各项理论实验性地运用在数字媒体上，创造了种种新颖并超出常规的镜头组合的理论，使得人们对时空把握有了更具个性化的改变，各种视听语言的创新随之源源不断地出现。

第二节　视听语言随着电影的诞生发展

一、"襁褓"中的电影语言[①]

电影刚刚诞生的年代里，无所谓什么叙述的"语言"。那时的影片拍摄不过是架起摄影机对准要拍摄的目标，连续地拍下去而已，只有当胶片不够长或是拍摄的背景需要变化时，才停下摄影机而将要拍摄的内容分成为若干段落，然后再把它们连接起来放映。最初的观众是以"电影究竟是个什么怪物"的好奇心理走进咖啡馆或是马戏棚来看电影的。而当这种陌生感慢慢消失，电影就必须考虑应该如何留住观众了，随随便便的日常生活记录或是拙劣创作的舞台剧当然是远远不够的。作为一种开始被认可的艺术，电影总得拿出可以与"艺术"这个高雅术语相称的东西来。卢米埃尔、梅里爱、卓别林等早期的电影先驱们都在黑暗中摸索前行，作了多方面的努力：让编剧和导演分工，增加电影的内容含量；起用明星演员，增加画面的可视性；在布景、用光等造型方面进行试验，探索画面自身的表意能力。

二、雏形期的电影语言[②]

早期最负盛名的电影导演格里菲斯吸取了前辈导演以及各种流派点滴的、分散的发明，加以融会贯通，组成一个系统，进行了电影语言雏形阶段的探索与实践。首先，他综合了卢米埃尔和梅里爱各自对电影作为一种新艺术形式的探索，终于使电影具有艺术的初步形态。卢米埃尔是"拍摄生活中的场景"（图3-1），梅里爱则是"拍摄舞台上的艺术"，一种戏剧式的艺术——完全不脱离舞台的艺术（图3-2）。格里菲斯综合了他们两人的艺术探索，创造了以"拍摄生活中的戏剧"为特征的新电影美学。拍摄时，格里菲斯非常重视演员的表演，但不把他们关在摄影棚里，而是争取多拍摄外景，要求他们去掉舞台表演的夸张性和假定性，力求质朴自然。格里菲斯之后的世界

🔶 图3-1　影片《水浇园丁》

电影发展道路：好莱坞强调"戏剧"的那个侧面，而巴赞强调"生活"的那个侧面。格里菲斯是把"纪实的"

[①] 鲁道夫·爱因汉姆. 电影作为艺术[M]. 杨跃,译. 北京：中国电影出版社, 2003.
[②] 李稚田. 影视语言教程[M]. 北京：北京师范大学出版社, 2003.

电影和"戏剧的"电影努力融合在一起，着力于探求电影的艺术特性（图3-3）。

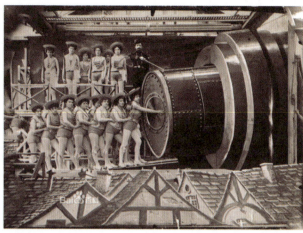
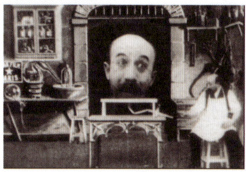
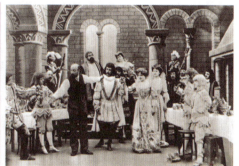

🔶 图3-2　梅里爱的影片是一种戏剧式的艺术——不脱离舞台的艺术

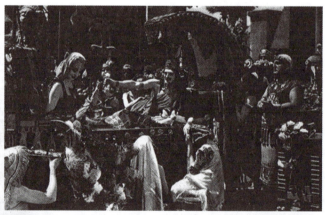
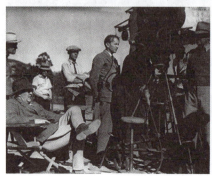
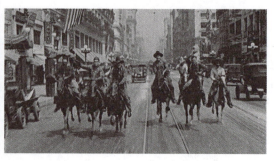

🔶 图3-3　格里菲斯把"纪实的"电影和"戏剧的"电影努力融合在一起，着力于探求电影的艺术特性

三、成长期的电影语言

在20世纪20年代的苏联,为宣传革命的需要,电影工作受到国家的高度重视。一批电影工作者孜孜地探索着电影语言的各种表现方式,库里肖夫、普多夫金与爱森斯坦是其中的杰出代表,他们在研究大量早期电影作品后,开创了苏联蒙太奇学派,奠定了蒙太奇在电影艺术中的核心地位。在蒙太奇学派眼中,蒙太奇已不再是胶片的技术性组接(或省略)和节奏处理,而是使摄影机真正获得了生命力,这是蒙太奇作为电影艺术的"灵魂"的关键所在。库里肖夫着重于通过镜头剪辑创造新时空的能力;普多夫金较多地关注蒙太奇对电影工作各环节的意义,而爱森斯坦的蒙太奇思想则相当超前,但他的代表作《战舰波将金号》从艺术实践方面进一步确立了蒙太奇的地位。他们在近一个世纪之前奠定的蒙太奇理论体系仍然是今天电影语言研究的核心内容。①

影像要对生活做艺术的反映,就得进行必要的选择和提炼。通过强调和省略,才能达到高度概括的目的。爱森斯坦在谈到电影必须运用蒙太奇时说:"并不仅仅由于我们手中没有无限长的胶片,所以我们才会命中注定跟有限长度的胶片打交道,不得不偶尔把这一段跟另一段胶片粘结到一起。"我们的影片中删除一些次要的东西,目的要把观众的注意力引向更重要的细节。所以普多夫金也说:"电影创作的基本方法——蒙太奇的重要意义——就在于这种去粗取精的可能性。"

第三节　影像视听语言的基本结构与功能

数字影像媒体具有自己的语言元素和语法结构,并形成了一个完整的语言体系。影像与声音是视听语言的语言元素,剪辑或蒙太奇是它的语法结构。有了这两个重要元素,我们才能很好地分析这个"语言"。而我们说的这种视听语言文法,其实就是影像的时间与空间的设计。

影像语言与自然语言在"符号"的本质上相通。语言学对自然语言的研究成果可以类比式地应用到影像语言中。影像语言有"语言"与"言语"的划分;它有"层级"结构,存在镜头、镜头组、镜头句、镜头段的结构层次。从影像语言的结构单位——镜头出发,有组合和聚合两种关系;在语言运用中,既有语法——构成影像语言使用规则的体系,又有修辞——构成影像语言运用风格的体系。

影像语言的修辞是交流的双方同处于一个语法规则系统中时,进行交流的主动者根据所要表达的思想感情选择最恰当的语言手段,以取得最生动的表达效果的过程。必须指出的是:首先,影像、动画作品本身就是艺术品,那么,它们对于修辞的需求也就更加强烈和更加自觉;而就目前视听交流的现状说,这种交流仍然处在单向交流阶段,修辞主要由导演使用和安排。因而,影像、动画作品的修辞主体性也显得更加强烈。其次,影像语言的修辞也能对应出"消极修辞"和"积极修辞"两种方式,前一种是对影像语言的基本单位——镜头的选择和锤炼,以及在镜头组合过程中结构"镜头句"方式的选用;后一种则是在叙述中修辞格——主要是隐喻的使用。

影像语言是思想交流和信息传播的工具,因而它具有多种表意功能。叙述是人际沟通的主要形态,是文化传承的重要手段,是心理平衡的健康通道;议论标志着人类认识到自己是"第一智者"之后,自我意识极大增强而

① 米高峰. 当代语境下的影视动画视听语言研究 [D]. 西安:陕西科技大学,2007.

渴望以语言支配客观世界的心理；说明是不带个人见解的更严谨、更朴实的"叙述"，它与文字和图画说明相比，更突显动态的特点；抒情是人心对万物（包括自身）存在和行为的感受，美感、爱意、信念和生命感触是构成影像语言抒情功能的4个动力；虚构是对影像语言有特别意义的重要功能之一，它的主旨是要表现实际并不存在的思维构成。影像、动画艺术本质在于"虚拟"，因此必然要充分调动虚构的语言功能。[①]

通过视听语言的形成与发展历程我们可以看出，视听语言是现代科技发展的产物，是自然科学与社会科学以及审美语言相互融会结合的产物。视听语言是当代影像传媒和网络信息传播的主要手段和工具。它以活动的、有声有色的画面以及文字辅助为媒介，在显示器、接收器或银幕的时空里通过鲜明生动的视听形象来反映现实生活，传播信息，进行工作与生活的交流，因而它体现出了交流迅速、快捷，信息量大和直观性强，富有审美感等特点。

视听语言是学习影像传媒类专业的基础必修课程，只有掌握一定的视听语言基础知识，才能提高自己对影像作品的分析、解读与表达能力，从而提高自己的影像创作实践能力。

思考练习

1. 怎样理解影像视听语言中的形象思维？
2. 试述文字语言与影像语言的本质区别。
3. 怎样理解视听语言的语法构成？

① 孙蕾. 视听语言[M]. 北京：新华出版社，2008.

第四章 影像五大基本视觉元素

课程内容：从影像的基本视觉元素来分析影像，进而深入解读影像作品的视听语言，是一种行之有效的学习和研究方法。形成影像的基本视觉元素包括人、景、物、光、色。这些元素并不是独立的，最终促成影像形成的是各种视觉元素与镜头语言的综合。

重点：视听语言的基本视觉元素。

难点：视听元素转化为视听手段。

第一节 人

视觉元素中，人是最重要的元素，电影是通过具体的形象特别是人物形象，直接诉诸观众的视觉和听觉。人物的外形、动作、演技等方面都能给观众留下深刻印象。

一、外形

人物的肖像（面貌）、外形（衣着、体态）是相对平面化的层面，强调直观性。演员的责任除了表演风格之外，外在的形象本身就是一种"符号"。电影中的"选角"，即选择外表形态特点和剧中角色相符合的演员，可以起到很好地传达剧情的效果，借助直观性，外形的正面影响可以使观众迅速获取形象化判断。电影可以根据人类共同的认知习惯来选择不同性格特征的形象，直观的形象（如粗鲁的人、文静的人、怯懦的人、睿智的人）能够传达给我们相应的信息，这也是习俗的力量。这种思维定式使观众更容易在人物出场时便领略创作者的用意，从而为之后的故事情节做铺垫。当然，某些情况下外形的负面影响是过度符号化、模式化。戏曲舞台上的曹操、关羽、张飞、李逵、林冲、鲁智深、唐僧、孙悟空、猪八戒等人物就已经是性格特征鲜明、深入人心的形象（图4-1）。

另外，人物内在的思想、意念的表现，例如幻想，在一定意义上与视觉不相容，通过视听手段完全可以做到。

有时，创作者有意通过改动人物造型来塑造人物，借助服装、化妆和道具等辅助手段来展示人物性格和动作，这就需要导演和美术师依据剧中角色的年龄、外貌、个性、民族、职业等特征做出总体形象设计。可以说，准确独特的人物造型除了可以给表演提供一个支点，成为演员表演的依据，还可以给观众提供一个深入角色心灵的契机。

图4-1 《西游记》剧照

二、表演技巧

演员借由动作、表情、姿势和声调来扮演某一角色。在表演中,他们利用一切自身的有利条件去充分表演角色,所以演技分为先天与后天,演员也分为本色与非本色。本色演员的演技源自于自身最真实的感受与体验,而非本色演员的演技则更多地体现在自身对角色的感悟和理解。

本色演员的条件如果刚好和角色相符,靠真挚、自然、饱满的情感和准确的动作也能塑造出光彩的人物形象。但通常情况下,受过严格、正规的表演训练,掌握一定表演技巧的演员塑造不同角色的能力要强于本色演员。结合先天派与后天派两种不同的观点及现代荧屏表演艺术的现实意义,演技主要应体现为一个演员对自我先天条件的认识与运用,从而结合对角色本质情感的理解,进而找到自身与角色的最佳契合点。

三、动作

电影艺术的思维在某种程度上是以动作(动态)为基础的,电影艺术中人物的语言、动作、行为具有修辞和引申表意性,可以是多意的、多向的,还具有某种引申或者象征意义,其在很多时候往往突破和超越直观表意性目

的而上升到抽象化的层面。不同的人会有不同的解读,观众也会对人物进行客观的分析、判断、理性思考,导演会为主题表现对人物的语言、动作进行设计。

第二节 景

景是影片不可或缺的重要元素。影像是时空艺术,景可以点明故事发生的时空环境,影片画框内的环境是特定的空间环境,特定的事件发生在特定的空间中,现代电影的场景可以是现实的空间环境,也可以是非现实的虚拟空间环境。这两种场景的存在都要体现主题规定的情境。优秀的场景设计在影片中不但能对剧情的发展起到良好的衬托和铺垫作用,而且对于渲染环境、突出主题和增加艺术感染力有着至关重要的作用。

一、影片场景的存在方式

(1) 内景与外景。内景是指一个封闭的空间,如房间、洞穴、飞机座舱、商场、超市等室内场景空间。外景是建筑物、自然场景和人工场景的总称,包括山谷、河流、森林、湖泊、海洋等。内景与外景具有不同的特点,内景出戏,讲究场面调度。场景提供人物动作生活的空间可能性。外景则强调气氛、地域、时代和文化气氛,这些很难通过其他手段去表现(图4-2)。

图4-2 影片《霍比特人》的外景航拍

(2) 实景。实景是指人类居住和活动的现实建筑的场景与专门在选定的自然环境中人工搭制的场景。

(3) 特技合成场景与虚拟现实场景,包括人工搭建的用于配合特技拍摄的小比例人工场景,这些场景需要与实际的自然场景拍摄在一起,它们是利用计算机(数字)技术创建的虚拟现实场景环境(图4-3)。影片中的场景的视觉效果能够参与影片的叙事和造型,从而推动影片情节的发展。特技合成场景、虚拟现实场景的出现与使用越来越广泛。影片中的场景在视觉造型和视觉风格上越来越影响并决定着影片的风格。

影像是一种最能体现时空结构的艺术形式,而场景的选择与设置是展现时空关系的重要方式,它规定和制约着影片某一个段落的人物、叙事、动作对话的构成与处理,给角色的表演提供舞台和故事发展的背景。影片中的

场景展现影片故事发生的地域特点以及人物生存的环境和氛围,通过观众的联想和想象在头脑中主动建立起一个完整的空间环境,将观众的思维状态控制在一个特定的历史阶段,表现特定的时空环境对整个故事的发展和人物最终命运产生的影响,同时良好的电影场景设置还能够起到叙事的效果。

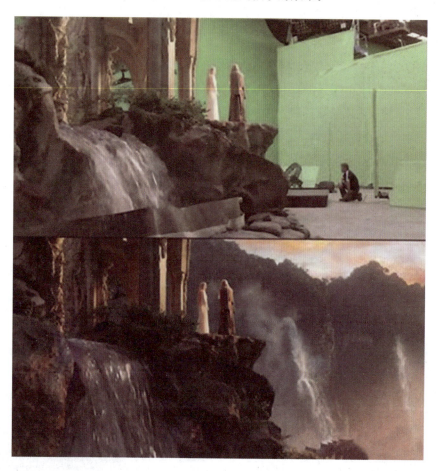

图4-3 《霍比特人》中人工搭建的场景与利用计算机合成后的场景(注意精灵国的流泉飞瀑原来是块绿幕)

另外,在影像艺术中,场景还有一个时间的关系,它规定和制约这个场景所表达的叙事、动作的时间关系。就影片叙事而言,换镜头就是换时间,换场景是换空间。

二、场景在影像创作中的作用

(1)场景对影片创作风格的影响:场景的选择和运用对剧情的发展起到良好的衬托和铺垫作用,在宏观上决定了影片的叙事风格和造型风格。

(2)场景影响影片的空间感觉:电影中的外景,不管是实景还是虚拟场景,都会在影片中形成一种整体的空间规模,室内、小巷与宽阔的广场在影像表意中的意义完全不同。

(3)场景对人物形象塑造的影响:电影中外景的应用,使得人物的表达更有环境依据,使人物在叙事上更有可信程度,更有利于特定环境下人物形象的塑造。内景的应用更有利于人物的"戏"的表现。

(4)场景决定叙事情节的完整性:在有些电影中,场景成为核心,甚至成为故事的基础。电影中的一个场景可以清晰、明确地完成一个相对独立和完整的叙事情节段落,也可以表达叙事情节的一个局部。

今天,影像中的场景影响着影片的时空结构关系,构成方式越来越灵活,我们也要关注场景元素在影片中所

起的作用,这样有利于对影片叙事的把握,有利于影片的整体风格表达,便于大家通过学习逐渐掌握电影场景的运用规律与表现技巧。

三、注意事项

影像场景主要有3个层面。

(1) 动作空间:有些场景(特别是一些动作片)是为剧中人动作设计的,场景为动作提供丰富的画面构成与拍摄角度(图4-4)。

图4-4　影片《碟中谍1》

(2) 生活环境:生活环境可以看出相关角色的生存状态、职业、社会地位等细节,可以对故事情节产生影响。

(3) 生存背景:生存背景即角色所处的时代和文化背景。

第三节　物

物就是物件,也就是影像创作中的道具。道具是和影像场景、剧情和人物相关联的一切物件的总称,通常分为大道具与小道具,大道具包括桌椅、陈设用品、机器设备等;小道具如酒杯、花瓶、钟表等,还有演员佩戴的具有一定特殊意义的物品,比如首饰、怀表、戒指等。按功能和特点分,道具的作用可以体现场景环境气氛、地区和时代特色。影片中的道具如果运用得当,就会对情节的发展起到穿针引线的作用,甚至能起到深化主题,展示人物性格的重要作用。

一、环境背景的需要与演员表演的需要

电影道具首先能起到体现一部影视作品中规定的特殊场景和地区的历史时代特色,从而渲染环境气氛,交代演员的身份特征,营造表演氛围,帮助演员更好地完成自我形象塑造的作用。同时电影道具还可以结合剧情,用电影道具来给观众讲故事,这些都是电影道具的直观真实性所决定的。

道具在表演中,在剧情的发展、冲突上是起媒介作用的,演员需要借道具来演戏和表达思想感情,它使演员的动作更贴近现实生活,也更能刺激演员的创作情绪。在揭示人的心理状态方面,道具是表演艺术中不可缺少的一部分,一个打破了的窗格能和颤抖的嘴唇同样有力,一堆熄灭了的烟头的作用也不亚于一连串神经质的表情。

二、贯穿剧情的道具

很多电影用一件道具来作为片名,比如影片《铁皮鼓》《魔戒》《手机》《夺魂索》《救生艇》《疯狂的石头》等,道具贯穿整个故事情节的发展,同时,在剧情和表演的逻辑中起着串联情节的作用,演员的表演与道具起着直接联系作用。同一物体在一部影片的不同场景中反复出现,往往会标志着人、事的变迁,甚至引起今昔对比的感觉。有些戏的故事情节是从道具上引起的,因而这些道具在戏中起了极其重要的作用。道具紧密地联系着戏的整个情节,特定的道具还可以实现特定人物性格的外化。

三、抒情、隐喻与象征的道具

在一部影像作品中,影片剧情赋予最普通、最粗陋的道具大大超出它本身价值的意义,故事情节中人与人、人与物特定的联系经常会构成道具的情感意义。保尔·克洛岱尔曾对著名导演让·路易·巴洛说过:"道具是燃起激情的角色,是发展情节的工具。"例如,日本电影《幸福的黄手帕》中的黄手帕、《泰坦尼克》中的"海洋之星"等都是人类情感赋予道具的视觉外化与心理释放的成功案例,道具完全可以作为隐喻人物情感的重要载体。电影《勇敢的心》中华莱士沾满妻子梅伦鲜血的信物——一个印有紫色野花的手帕,象征爱情与他们对自由的追求,并伴随着他们的故事一直到最后的悲剧结局。(图4-5)

图4-5 电影《勇敢的心》中华莱士行刑的片段

道具能在影片叙事中把一个物与叙事主题结合起来,影片《末代皇帝》中小皇帝手上的蟋蟀具有很强的象征意义,盒中的蟋蟀与幽禁在紫禁城的小皇帝具有对比寓意。(图4-6)

🔸 图4-6　影片《末代皇帝》

影像道具为表述的故事创造一个真实的空间环境,既要与历史时代相符,又要与导演的创作意图相符,伴随着剧情发展,它还可以变成人的心灵外化。总之,影像道具是影片中再现时代氛围、关联叙事情节与人物情感的一个重要手段。

第四节　光　线

"光对于摄影师的重要性,就像笔墨对于中国画画家一样重要;油彩、调色板对于欧美画家的重要性,就像语言、词汇对于文学家一样重要。"[①]从意大利文艺复兴时期大师们的作品中就可以看到人类追求光线的表现手段与成就。

光在影像创作中可以完成影像画面主体造型,可以表现物体的质感,戏剧性地用光可以作为视听手段来表达主题意念。所以,对于影像创作者来说,光是必不可少的造型手段,它是表现主体外部造型形式特征和内部表意的先决条件。

一、光的应用与分类

(1) 按光源划分,我们生活中的光源有两类,即自然光源与人工光源。

自然光源包括日光、月光、天光等,具有光照范围大而均匀、照度高等特点。自然光受时间、季节、气候、地理等条件变化的影响较大。在影像拍摄的过程中,需要掌握自然光照强度、角度、光线性质,还必须掌握色温(色温也称为光源色温,是指热辐射光源的光谱成分)变化的基本规律。

人工光源主要是各类灯光,在影像拍摄中,通常使用的有白炽灯、镝灯、氙灯等。人工光源在内景中使用较多。但是,当外景自然光达不到造型效果的要求时,往往采用人工光源加以补充。当然,在内景中也常常利用自然光进行拍摄,或者是用人工光和自然光结合的混合光作为影像场景的照明光源。

① 郑国恩. 电影摄影造型基础 [M]. 北京:中国电影出版社,1992.

（2）按性质划分，光线可分为软光源和硬光源。

软光源又称散射光，它照射在被摄物体上不产生明显的投影，其代表性的光源有天空光和柔化过的人工光源，如使用排子灯、磨砂玻璃灯时，灯前用挡光纱、反光板反射构成的散光等。软光源的主要特点是：没有明显的投射方向，光线柔软、过渡柔和、照明均匀，但对被照物体形体轮廓、变化刻画不够鲜明，对表面粗糙不平的质感和清晰度的表达减弱。

硬光源是指发自单一光源，有方向性的集中聚光，是一种点状光源发出的光线。硬光源的显著效果是高反差，可以在被照物体上产生清晰投影的光线。硬光源光感强，有较强的方向感，能有力地表达出被照物体的形体状态、轮廓线条、表面结构的质感。

（3）按光的造型的性质划分，光线可分为主光和副光。

主光一般是硬光，它决定着该场景中总体的照明格局，也就是一个中心光源形成的照明系统和影调结构；副光是辅助主光的光线，它主要用来填补主光形成的阴影。主光与副光的比例决定场景的"调子"。

（4）按光位划分，光线还可以划分为正面光（顺光）、侧面光、逆光、顶光、底光等。

正面光是指正面水平方向的光源。正面光可以使人物看起来紧贴在背景上，减弱空间的深度感、立体感，因此也被称为"平面光"。正面光易于较完整地交代一个平面形象或者细节，如演播室里进行的新闻、谈话节目常常使用正面光，主播的形象显得与背景合而为一。

侧面光是指侧面水平方向的光源。侧面光与正面光的效应相反，加强侧面光可以加深空间的深度感、立体感，因此它也被称为"立体光"。它是电影中最常用的照明方法，在拍摄人像时，侧面光有助于把人物形象刻画得更生动，使被摄物富有层次感。

逆光是指背面水平方向的光源，也称为"轮廓光"。通过强烈的逆光，可以看到被摄对象的剪影效果。

顶光是从头顶上垂直照下来的光线。

底光是从人的脚下垂直照上来的光线，往往会使被摄人物显得狰狞。

二、光线的作用

在了解了光线的应用与分类后，下面进一步谈谈布光的作用。布光的作用由于情况不同而有许多种，大体归纳起来有以下几点。

（1）光线在影像造型上能反映被摄体应有的立体感、质感、轮廓形态感、生活真实感和美感，揭示被摄对象的外形和形状，形成体积、大小比例协调的感觉。

（2）光线可以把观众的注意力引导到特定的地方，突出某些特点，隐没其他部分。它就像舞台上的聚光灯，角色在有意识布置的灯光的照射下显得格外突出。

（3）构成环境气氛。光线能在艺术表现上有力地渲染气氛，烘托人物、主题和剧情。在一定方式的布光状态下，可以营造出特定的环境气氛，并突出这一环境的特点。影片《七宗罪》的主题很压抑，故事本身引起观者对人的阴暗一面的疑惑，很多剧情内容难以用语言表达，在创作中导演寻求光线上的表现手段。比如：影片使用大量的阴雨天（图4-7），正义被邪恶所压制，枪掉到水里，水坑泛起令人沮丧的反光。

（4）影响构图。光线影响造型的表现对影像镜头画面构图也有很大的作用。布光能使物体之间产生相互联系，突出某些构图线条，使画面形体的形成更加协调一致。

（5）戏剧作用。光线作为手段可以表现戏剧化场景，可以表现人物的情感与心境，塑造、刻画人物形象，充分表现主题，体现传播情感与思想，渲染气氛并升华情感，表现叙事的主体与核心（图4-8）。

图4-7 影片《七宗罪》片段

图4-8 利用光线表现人物的情感与心境

影像艺术的创作构思和艺术表现始终伴随着光的手段和魅力。导演在影像创作中的总体设想和场面处理，场面调度中的演员调度与镜头调度，无不与光的存在和制约息息相关。随着影像艺术形态的演变，数字科技的发展，影像创作中光的运用手法和审美意识也在不断地演变，形成了不同时期布光方式的新的观念。

利用光线时需注意3个方面。

(1) 自然状态。光的真实性还原，可以模仿特定时空下光的自然属性。

(2) 形式意义。光对画面构成的造型与光本身的造型。

(3) 意念化的戏剧用光。如意大利著名导演贝托鲁奇的影片《情陷撒哈拉》中的波特之死，用光来表现灵魂的离去（图4-9），这是主观性比较强且作用于观众心理上的视听手段。

图4-9 影片《情陷撒哈拉》中的波特之死

第五节 色 彩

色彩是电影重要的造型及表意元素之一,色彩的表现方法与影视作品的主题、内容的戏剧性等有机地融合在一起,成为电影语言的一种强有力的因素。影片色彩基调选择的整体性方案是美术师必须考虑的问题,要从影片整体造型角度设计色彩的整体和统一,也要把握整个作品的艺术风格。影片环境背景的色彩、服饰和道具的色彩同样是电影叙事与风格的最重要的要素。

影像艺术是光影的艺术,色彩是影像艺术中不可缺少的要素。色彩运用是否得当,直接影响到影像作品内容的表达。

一、电影画面色彩的象征类型[1]

电影色彩的象征是有条件和规定情境的。电影画面中色彩象征的产生,既取决于电影情节的规定与结构,又取决于电影作品与画面的立意、风格表达。电影画面色彩的象征类型有以下几种。

(一)独立象征

在电影画面中,往往会强调或强化某一色彩,使其成为独立的表意符号,构成对人物、特定主体和影视作品主题的深化。如影片《大红灯笼高高挂》中,红灯笼被作为一种标志充分地使用在陈老爷回宅后究竟会宠幸哪一位姨太太的情节上,影片这一细节的渲染与强调,成了这个家族中女人的无奈与悲哀的象征,这时的红色没有热情、奔放的寓意,反而是痛苦、扭曲的暗示。

[1] 安宁. 色彩在电影画面中的艺术功效 [J]. 大众文艺(理论版),2011(11).

(二)反复象征

在电影画面中反复出现某种色彩,对电影表现的主体、人物和影视作品的主题起到情绪渲染和象征的目的。如影片《幸福的黄手帕》,在一场戏中反复出现黄色,达到情绪渲染的目的。全片色彩明度普遍较低,呈灰暗调。当男主人公刑满出狱后,用门口是否挂黄手帕的方式来表示女主人公是否还在等待他。当男主人公看到满树黄手帕在迎风飘扬时,无论是在叙事上还是在色彩上都构成了影片的高潮,象征着女主人公思念和期待远离的亲人归来的喜悦心情。这种色彩的应用既有象征性,又有情节性。

(三)对比象征

对比象征即在电影作品或画面中选用某些色彩(色调)关系,形成有意义的对比、对应关系,以达到叙事的象征意义。如影片《剪刀手爱德华》中外部毫无生气的冷灰色城堡与人类居住的明亮、温暖社区环境形成了鲜明的对比。这只是表面化、视觉化的色彩对比,后来我们知道,在这灰色的城堡里,有爱德华那么多关于温暖和生命的记忆。而在社区柔和、明亮的色彩下,镜头展示的内在却是窥探、流言、虚荣、私欲甚至挑逗与犯罪,色彩与内容形成了鲜明的两个世界的错位对比。在服装上的色彩对比同样强烈,视觉上影片似乎在讲述人类如何对待一个异类。爱德华的黑白色彩服饰在色彩上一直难以融入人类绚丽多彩的环境氛围中。(图4-10)

图4-10 影片《剪刀手爱德华》

(四)主观象征

色彩的象征意义完全是一种主观感受,基本上是依据人的视觉生理,但更多的是建立在叙事与写意的基础上,形成一种象征意义。色彩的象征表面上看来是单一色彩在画面中的运用所产生的一种意义,而实际上却是视觉联想作用于影片主题与叙事的表现手法。

二、电影画面色彩的主要功能

电影画面创作中,色彩的运用不仅使作品对生活的表现更真实,而且使电影画面拥有了一种极具表现力的艺术手段。作为一种画面的表现手段,色彩在电影画面中的主要功能有以下几方面。

(一)表现人物的性格和心理

电影画面在塑造人物形象的时候,不仅是通过情节、细节和人物动作、语言刻画人物性格,表现人物的内心世界,还可以通过色彩来达到同样的效果。

如电影《简·爱》就是通过人物服饰色彩的变化来表现简·爱微妙的心理变化:简·爱一直都是身着黑色、棕褐色的衣服——这也是她的身世、她对外在环境的感受而形成的特定性格的表现。

(二)表达人物和创作者的主观感受

色彩可以表现剧中人物对环境的主观感受,从而传达出人物的内在情感和体验。如《小街》中,当描写片中角色在特殊历史时期被剪发时,世界是一片深灰色;当角色在旧货店受辱时,周围是深紫色;当角色被缠胸时,是白色高调的色彩处理。深灰色、深紫色和白色显然都是人物对环境的主观感受。

色彩也可以被用来表现创作者的主观感受,如一些作品对非现实的色彩的运用。如《红色沙漠》中将街道涂成红色,《现代启示录》中将丛林染成橘黄色,《英雄》里胡杨林二女决战过程中的色彩变化,所表达的都是创作者的思想情感。前者与表现人物性格、心理相联系,后者则是作品象征意味的主观创作意识与思想的体现。

(三)渲染特定的环境和气氛

用色彩渲染特定的环境和气氛在电影画面与影视作品中更加司空见惯。张艺谋的《英雄》根据不同场景的环境气氛不断变换色彩:黑色、绿色、红色、黄色、白色,将人物的性格、心理、情感与环境气氛、影片风格融为一体,给人以非常深刻的印象。

(四)构成作品的总体基调

一部电影作品往往有一个总体的视觉基调,这一基调本质上是一种思想、情感基调,但电影画面与作品中往往用色彩来表现。如《黄土地》用一种深黄色的色彩基调表达了中华民族传统文化中对土地的崇敬与眷恋;《城南旧事》用灰暗古朴的色彩基调表现了"淡淡的哀愁,眷恋的情感";电视剧《橘子红了》用红色作为一种色彩基调,表现了人物情感的执着和创作者对生命力的歌颂。

思考练习

1. 试分析场景的视觉造型对影片风格的影响。
2. 自选一部影片并分析道具在影片叙事中的作用。
3. 光线具有哪些功能?怎样理解光线的设计构思?
4. 怎样理解影片色彩的象征意义?

第五章 单镜头构成

课程内容：单镜头是画面构成的基础，镜头的距离、角度与取景范围是视听语言的重要组成部分，更是影像创作的重要手段。

重点：景别的作用。

难点：镜头运动方式与运动效果。

第一节 景 别

画面景别通常是指被摄主体在画面中所呈现的范围或被摄物在画面中所占位置的大小，不同的景别有不同的功能，景别的因素有两个方面：一是摄影机和被摄体之间的实际距离；二是所使用摄影机镜头的焦距长短。两者都可以引起画面上景物大小的变化。这种画面上景物大小的变化所引起的不同取景范围构成了影像作品中景别的变化。

一、景别的种类与画面表现

如何划分景别，说法不一，并没有统一定论。通常是以画幅中截取成年人身体部分的多少为划分的标准。为了便于理解，把景别详细分为9种，由远及近依次是：大远景、远景、大全景、全景、中景、中近景、近景、特写、大特写。

1．大远景（big long shot）

被摄主体——人物在画幅中的大小占画幅高度的1/4。

大远景表现的重点是环境、气氛、场面的规模，人物的动势，以及环境规模、空间范围、地域位置、人物与环境的关系、主体运动的方向等，使环境更能独立表达出视觉效果和视觉信息，大远景画面给人一种气势磅礴、严峻、宏伟的感受（图5-1）。大远景主要以景为主，以景抒情，以景表意。

2．远景（long shot）

被摄主体——人物在画幅中的比例关系大约是画幅高度的1/2。

远景表现的重点是强调环境与人物的依存性、相关性，人物存在方式和形式的合理性。它适合展示事件发生

环境和人物活动背景。远景与大远景的变化区别并没有明确的界限,它描绘场景中场面的规模、范围,细致表现人物所在位置、动作过程及范围、位置变化的关系。远景展示事件规模和气氛,表现多层景物等。

图5-1　大远景

3．大全景（big full shot）

被摄主体——人物在画幅中的比例关系比远景增大。大全景中人物的比例关系约是画幅高度的3/4。

大全景表现的重点是人物和环境的关系、场面的全貌。大全景以人为主。

从画面视觉效果分析,人物与景物在视觉关系处理上是平分秋色的。大全景的画面中,人物的动作更为清楚,动作、位移在画面中的变化更为具体,这时观众在画幅中对人物、景物的选看上尽管是任意的,但是大全景表现的重点仍然是以人物为主,环境范围的表达是以表现人物为出发点的。大全景镜头景别往往用在场景段落的开始以表达全面的空间关系。

4．全景（full shot）

被摄主体——人物在画幅中的比例关系大约与画幅高度相同。全景通常又称带头、带脚的全身镜头。

全景表现的重点是使观众充分看清人物的形体动作和动作范围,人物是画幅中的绝对主体。进一步地展现人物和环境的关系。由于全景画面景别中人物是画幅中的绝对主体,这时画面中的环境空间则完全成为一种造型的补充和背景。全景的拍摄往往是每一场戏拍摄的总角度,因此,它决定着场面调度中镜头的调度。

5．中景（medium shot）

被摄主体——一般是取人物的大半身或者是取人物膝盖以上的部分。

中景表现的重点是人物的形体动作与人物间的情绪交流、画面的细节、人物的注意力及场景的感染力。中景的人物与人物之间通常具有多主体的关系,是表演场面、叙事场面常常采用的镜头。

6．中近景（medium close shot）

被摄主体——取人物在画幅中腰部以上的位置,即称为"人物半身镜头"画面。

中近景表现的重点是人物神态,在电视节目的制作中,中近景越来越多地被使用,而且在影片中会占较大的

比例。这时,中景、中近景的拍摄是否注意人物、镜头的调度与变化、构图的新颖与大胆,则成为决定一部影片造型成败的重要因素。

7. 近景（close shot）

被摄主体——取人物在画幅中胸部以上,占据画幅面积一半以上的位置。

近景表现的重点是人物的眼睛和头部。近景拍摄中,人物面部神态、头部形态居于画幅的主导位置,人物的面部表情、心理状态、脸部的细微动作与神态成为主要的表现内容。近景画面主要具有传神达意的功能。人物的外在表情、动作细节都是为了叙事,提示人物内心活动,因此,重要的对话、表情、反应、动作细节等大都要用近景画面记录下来。

8. 特写（close-up）

被摄主体——通常是表现人物肩部以上的头像或者是某些被摄体。一般泛指画幅下方取景到第一纽扣与第二纽扣之间,画面构图是头肩关系。

特写表现的重点是面部表情与细微动作。特写景别强迫观众认为自己接触到了人物心理。通过人物面部表情的表现,能够刻画人物形象更深刻的部分,反映人物更丰富的情感。这一景别的存在从生理上给人一种近距离感,从而调节了人的视觉节奏,增加了影片节奏,特别是形成了一种抒情化与情绪化交替的效果。

9. 大特写（big close-up）

被摄主体——表现的完全是人物或景物的局部画面或细部画面。

大特写表现的重点是人物的细微表情部分,以及人物形体和动作的细微变化。大特写与其他所有的景别画面相比较,在视觉上更具有强制性、专一性,表现力也较强,可以使观众知道,在一系列镜头画面中哪一个是重点。这种对局部的恰当表现和运用,使电影、电视在表达意义上远远胜过其他艺术。

另外,较为特殊的还有满景镜头,其评价标准是以景物为出发点的,一般泛指镜头画面中被摄主体占据全部或绝大部分的空间镜头。

《巴顿将军》影片的开始片段几乎囊括了所有的景别形式,采用特写、近景和中近景来强调细节与巴顿的表情,以此来突出画面中人物的个性特征,展现出巴顿的内心世界。武器、勋章、戒指用来表现他的军人身份、战功卓著与宗教信仰。中景表现了中性、平稳、客观的叙事能力。全景使画面中人物占主体,能够展示人物的外形、动作,又能够体现人物所处的环境（图5-2）。

如果影视创作不从作品整体上去把握设计、处理镜头画面的景别,不去研究、分析镜头画面的景别规律,不去探讨镜头画面景别与摄影造型的关系,就不可能完整地、全面地运用视觉语言。影片创作应当充分发挥镜头画面语言的视觉功能。从视觉原理上分析,镜头画面的景别在荧屏视觉形象中是影片风格、导演风格和摄影风格的最重要体现。镜头画面中景别的处理既是导演艺术创作的重要组成部分,又是摄影创作的重要的造型手段之一。

二、景别的作用

不同的景别可以引起观众不同的心理反应,形成不同的节奏。全景渲染气氛,特写表达情绪,中景用于表现人物顺畅的交流,近景侧重于揭示人物的内心世界。由远到近的组合形式适用于表现寓意高涨的情绪；由近到

图5-2　影片《巴顿将军》

远的组合形式适于表现寓意宁静、深远或低沉的情绪，并可把观众的视线由细部引向整体。

（1）景别的变化带来的是视点的变化，它能通过摄像造型满足观众从不同视距、不同视角全面观看被摄体的心理要求。

观众看荧屏的距离是相对稳定不变的，画面景别的变化使画面形象时而呈现全貌，时而展示细部；时而居远渺小如点，时而临近占满画框，从视觉感知上使观众或远或近地观看一个物体成为可能。

（2）景别的变化是实现造型意图、形成节奏变化的因素之一。

在影视画面的造型表现和画面镜头中，不同景别体现出不同的造型意图，不同景别之间的组接则形成了视觉节奏的变化。观众不仅在画面时空和视距的变化中感受到了摄像者的画面思维，而且也从景别跳跃、视点跳跃的大小、缓急中具体地感受到整个影片的节奏变化。比如远景画面接大全景画面，再接全景画面，节奏抒情、舒缓；两级景别的镜头组接如全景接特写，节奏跳跃、急切。

（3）景别的变化使画面具有更加明确的指向性。

不同景别的画面包括不同的表现时空和内容，实际上是摄制人员在不断地规范和限制着被摄主体的被认识范围，决定了观众视觉接收画面信息的取舍藏露，由此引导观众去注意和观看被摄主体的不同方面，使画面对事物的表现和叙述有了层次、重点和顺序。对画面景别的调度，实质上是对观众所能看到的画面表现时空的调度。运用不同景别有效地支配观众的视听注意力并赋予被摄主体恰如其分的表现意义，是影像艺术家的重要创造活动。

第二节 角　　度

角度就是摄影视点,即摄影机相对于被摄物所放的位置。角度变化在画面造型效果中起到了很大的作用。相对于摄影机,景别是观众注意的范围。角度比景别更加有力,更能有效地调动观众的注意力,实际上可以达到一种让观众下意识地将自己变成场景中的角色之一,从而获得的一种与旁观完全不同的感受和效果。角度意味着谁在注意,怎么注意,如何注意,其中包含的戏剧性、叙述性的可能要大于景别。不同的角度往往具有不同的侧重点和表现力。

角度的构成总体可以划分为高度变化与方向变化两大类。

一、摄影高度的角度

1．平拍

平拍时摄影机与被摄物的高度大致相等,多数情况下,摄影机处于人眼的高度。平拍角度是生活化的叙事角度,观众感觉不到摄影机的存在。平拍表现的画面效果与日常生活中人所观察的事物相似,具有客观性、纪实性的视点,也是影视纪录片、新闻片中常用的摄影角度。平拍的局限性是表现力较弱,无法左右观众的注意力。

2．仰拍

仰拍时摄影机视轴偏向视平线的上方,背景是树梢、天空,被摄物显得高大雄伟。仰拍的表现主体会产生赞颂、敬仰和优越的效果。仰拍是心理成分较强的镜头,主体具有心理优势(强势),并且具有对当下局势的控制力。仰拍的局限性是较概念化,表达的意念十分直接。

3．俯拍

俯拍时摄影机视轴偏向视平线以下,表现处于视平线以下的被摄物,具有较强的感情色彩,可以表现主体的压抑感与心理弱势。俯拍展现空间关系时常用于表现大的场面,用来介绍环境、渲染场景氛围。俯拍的局限是缺乏前景,画面过于平面化。

二、摄影方向的角度

1．正拍

正拍时摄影机处于被摄物的正面,最能准确表现被摄物的主要特征,具有构图对称、画面稳定、庄严肃穆、平稳大方的特点。正拍的局限性是空间关系较弱,画面呆板、做作、透视效果不佳。

2．侧拍

侧拍时摄影机与被摄物成90°角,可以体现角色清晰的轮廓线,有较好的画面透视效果,空间感强,画面生动。侧拍是比较电影化且有利于展现调度的角度。展现物体的运动状态时,侧拍会加强速度感。侧拍的局限是被摄物特征不够明显。

3．反拍与正侧拍

反拍就是摄影机处于被摄物正面相反的方向。反拍可以表现正面无法表现的空间，具有强烈的戏剧性和想象空间，可以理解为故意隐藏的正面，使观众产生强烈的猜测意识。在利用反拍展现的画面中，观众对事件产生的结果的预测相对开放。

正侧拍时摄影机与被摄物成45°角，这个角度集中了正拍和侧拍的优点，它是影像摄影中最常见的角度。

第三节　运　　动

没有运动就没有电影、电视的发明，连续运转的影像摄影及放映设备使早期静态照相的凝固空间流动起来，正是运动使时间与空间汇入同一流程。影像艺术总括了时间艺术和空间艺术而成为一种"动态的造型艺术"。

早期电影在很长一段时间内，摄影机的视点位置是固定的。最初笨重的摄影机（爱迪生发明的首台胶片摄影机重达0.5吨）在技术上限制了摄影机的自由运动。直到法国卢米埃尔设计的只有几磅重，而且集摄影机、印片机和放映机于一身的摄影机出现，才为摄影机的真正普及与解放带来物质基础。除了技术上的限制，机位固定也是传统的固定视点舞台表演记录形式的延续。卢米埃尔早期的电影《水浇园丁》就是一个简单的例子。戏剧化的片段中，小男孩恶作剧被发现后跑出镜头画面，又被园丁追上拉回镜头前惩罚，摄影机一直是一个固定的机位。这就是所谓的类似舞台演出的"乐队指挥"位置的固定机位视点，它并没有摆脱戏剧舞台式的视点。影像艺术是技术的艺术，影像科技的进步与突破给影像艺术创作表现手段与思维带来了巨大变化。

一、运动的主要方式

单镜头构成中运动最有可能存在两个以上的景别，镜头在运动中会产生注意力的变化。影像摄影镜头运动方式有变焦运动、云台运动、机械运动与随身运动等，镜头运动效果有推、拉、摇、移、跟、升降等形式。不管是被摄对象运动还是摄影机运动，不同的运动形式会产生不同的镜头画面和艺术效果。

（一）镜头运动方式

1．变焦运动

变焦运动是通过摄影机焦距的改变来使注意力范围改变的运动，固定的视点具有心理视线的特点。

2．云台运动

云台运动是摄影机固定在脚架云台上的运动方式，镜头机位不动，摄影机本身上、下、左、右"摇"动。

3．机械运动

利用摇臂等摄影专业机械能够较自由地变换摄影机高度和进行前后轨道运动，可以保持摄影机运动镜头的基本稳定性以及运动的幅度与自由度。机械运动视角是不同于人们日常生活视角的一种视角。

4．随身运动

随身运动利用肩扛、手持以及斯坦尼康设备等随身控制摄影机运动拍摄的方式。摄影师跟着角色而运动，有

强烈的拟人效果。

（二）镜头运动效果

1．推、拉镜头

推、拉的景别变化非常突出，具有强烈的主观色彩。

推镜头是视角趋近的镜头，关注范围逐渐集中、缩小，可以把关注物体从环境中区别出来，在视觉心理上是严重的强调。电影中常见的回忆或心理进入最常见的手法就是推镜头。例如电影《拯救大兵瑞恩》开头墓地一转场戏的推镜头（图5-3）。

图5-3 《拯救大兵瑞恩》中的推镜头

拉镜头是关注范围的放大，将观众的注意力从细节引向环境。主观视点逐渐远离，距离逐渐确定。影片《拯救大兵瑞恩》诺曼底登陆片段，特写镜头中指挥官略带颤抖的手打开水壶盖饮水，镜头逐渐拉开，逐渐展示临战前心理紧张的一整个士兵群体（图5-4）。在视觉上，拉镜头给人的视觉感受是后退与退出，可以造成告别、结束的视觉心理效果，常常作为一个段落或者全片的结尾。

图5-4 《拯救大兵瑞恩》中的拉镜头

2. 摇、移镜头

摇镜头：类似云台运动，摄影机的机位不动，只有机身做上下、左右的旋转等运动。电影中可以用摇镜头展示一群人中某个运动的主体，还可以展示一系列连续空间与动作的关系，如镜头跟摇 A 角色移动，遇到 B 谈话，然后跟摇 B 移动到另一空间遇到 C，甚至可以通过摇摄来表现一种悬念。利用联系画面空间内容变化之间的因果关系和冲突造成戏剧性。例如，用摇镜头从破碎的玻璃、一摊血、一只鞋逐渐摇向房间一角的床，会有出乎意料的某种结果。

移镜头：将摄影机架在移动器械或活动物体上，摄影机做水平方向的移动拍摄。拍摄主体可以是移动的，也可以是位置固定的。

移镜头打破了机位固定的限制，可以随意移动，甚至可以越过遮挡物。它可以通过画面连续不断的扩展表现长卷式的空间，展示多层次空间与细节。它可在一个镜头中构成一种多构图的造型效果，在表现大场面、多景物、大纵深等复杂场景方面具有气势恢宏的造型效果。摄像机运动唤起了人们行走、运动时的视觉体验，运动形式使画面更加生动，具有真实感和现场感强的特点。

影片《诺丁山》讲述的是当红明星与平凡男子的爱情之旅。电影中有一个经典片段，安娜与威廉分手之后，威廉在一个长镜头里黯淡地独自走过诺丁山闹区的春、夏、秋、冬。通过画面连续不断的扩展，经历四季的刮风、飘雨、下雪与天晴，这正是一个典型的长卷式空间延伸的移镜头（图5-5）。

图5-5　影片《诺丁山》片段

图 5-5（续）

3. 升降镜头

升降镜头是摄影机在升降机上做上下运动所拍摄的画面，是一种从多个视点表现场景的方法。升降镜头如果在速度和节奏方面运用适当，可以创造性地表达一场戏的情调。

在镜头画面视觉效果上，升降镜头的升降运动带来了画面视域的扩展和收缩。当摄像机的机位升高之后，视野向纵深逐渐展开，还能够越过某些景物的屏蔽，展现出由近及远的大范围场面。而当摄像机的机位降低时，镜头距离地面越来越近，所能展示的画面范围也渐渐狭窄起来。

如图5-6所示，苏联老电影《雁南飞》有一段经典的运动长镜头，也是一个典型的升镜头，随身运动镜头跟随女主角从公交车上下车，穿过拥挤的人群，走向轰鸣行进的坦克，这时候镜头升起，视域突然变得开阔，可以俯瞰一辆辆奔赴前线的战车。导演利用升镜头把一个生活状态的女人迅速拉入残酷的战争气氛之中。

图5-6　电影《雁南飞》片段

升降镜头的特点与作用如下。

（1）利于表现高大物体的各个局部。

（2）常用来展示事件或场面的规模、气势和氛围。

（3）有利于表现纵深空间中点和面之间的关系。

（4）可实现一个镜头内的内容转换与调度。

（5）可以表现出画面内容中感情状态的变化。

升降镜头拍摄时需注意升降幅度要足够大，要保持一定的速度和韵律感。在一部影像作品的实际拍摄中，镜头的运动即推、拉、摇、移、跟等并不是孤立的，往往是各种形式千变万化地综合在一起运用的，不应该把它们严格地分开，要根据实际需要来完成。

在希区柯克导演的《美人计》中，在一场宴会的开头，镜头从两层楼高大厅的天花板向下降至英格丽·褒曼扮演的角色手中的钥匙，这里的目的是要强调这把钥匙在故事中所代表的悬念（图5-7）。

图5-7　影片《美人计》片段

二、画幅运动频率控制

镜头的运动方式很重要。同时，我们也应该关注电影画幅的拍摄频率与放映频率的控制变化与进化过程，正是利用视觉滞留现象，连续运转的电影摄影及放映设备将一系列运动中的独立画面组合记录下来，在放映过程中成为连续运动的视像，使静态照相的凝固空间流动起来，形成了动态影像幻化的真实。

电影的拍摄与放映速度走过了一段不平凡的历程，最早由托马斯·爱迪生发明的电影的拍摄与放映速度是46帧/秒，由于拍摄成本与感光胶片技术上的局限并没有被接受。当时很多还是原始的手摇式拍摄与放映，电影拍摄与放映的频率在业内并不统一，从12帧/秒到48帧/秒都存在。查理·卓别林和当时很多幽默片创作者的拍摄与放映频率是16帧/秒，最终在20世纪30年代固定为24帧/秒。

电影拍摄与放映速度以 24 帧 / 秒为标准,最重要的转折是有声电影的出现。有声电影需要画面和声音严格同步与胶片行走速度的绝对稳定,24 帧 / 秒或许是当时获得清晰音轨的最低速度。第一部有声电影《爵士歌王》的成功使好莱坞片厂开始硬性规定那些仍坚持手摇拍摄的摄影师以 24 帧 / 秒的速度进行拍摄,电动化马达取代手摇摄影及放映也有利于实现较固定的标准。

法国新浪潮导演戈达尔曾说过"电影是每秒 24 帧的真理"。今天,电影拍摄及放映速度以 24 帧 / 秒为标准已近百年,每秒 24 帧的电影仍然有强大的生命力,这种速度频率的电影已经为观众所适应,但电影的技术变革是个无休止的进程,24 帧电影摄影在镜头快速运动中会有时模糊或拖尾,这是由于镜头运动的速度与格数成正比。而高频率电影就可以摆脱这些问题,使得动作场景更加流畅逼真。从近年一些新的电影信息里能看到一些端倪,大片《阿凡达》的导演詹姆斯·卡梅隆及《指环王》的导演彼得·杰克逊就已经开始尝试以每秒 48 帧或者每秒 60 帧画面的频率来拍摄他们的新片《阿凡达 2》《霍比特人》,这或许是电影发展进程中又一个新的重大变革。

三、摄影运动控制系统

运动控制是个很宽泛的概念,可以在很多种原始或现代摄影移动设备使用中体现。而由计算机控制的运动控制(motion control,MoCo)系统则是当今电影工业造就的机械运动控制更现代化的设备,它几乎整合囊括了所有的摄影运动方式,能够准确和重复控制摄影机的速度和定位,实现不同轴和不同角度的运动轨迹,比如有摇臂、提升、展臂、多方位变动与变焦等,能实现各种幅度的运动。机头可以实现通常的平移、倾斜甚至翻滚旋转的动作,使用手持遥控器设定存储运动方式轨迹,并且每个动作都会被记录或重复播放。

(一)MoCo 的叙事语言及表现风格

很多导演和摄像师经常问:"MoCo 是个机器,那它是不是就只是很生硬地去执行很多的动作呢?"其实不然,MoCo 是有自己的叙事方式(或者叫讲故事的能力)和视觉上的表达风格。

MoCo 的表现方式可以概括为以下两种:第一种就是将原来逐个拍摄并逐个剪辑的蒙太奇的表达方式变成一种长镜头的表达方式,那么这个长镜头可能是真长镜头,也可能是伪长镜头。伪长镜头就是依靠多种技术手段将多条轨迹连成一条长镜头。第二种就是将原来需要逐个拍摄、逐个剪辑的镜头变成逐层拍摄的视觉元素,再把它罗列起来,以视觉的方式去讲故事。

1. MoCo 物理视效的五个元素

MoCo 所呈现的视觉特效是运用数学、空间的位置、速度、方向、逻辑层关系五个元素,在不同的排列组合下所营造出的让人眼前一亮并且非常真实的视觉效果。

2. MoCo 物理视效与 CG 视效相比的特点

现在 MoCo 所呈现的视觉效果一般称为物理实效,它与 CG 视效的区别主要体现在两方面:一方面是 MoCo 所拍摄的视觉效果非常真实,MoCo 视效无论从光影、质感、色彩还是景深来说都非常真实,因为它是实拍的;另一方面是 MoCo 视效与 CG 视效相比可以大量节省 CG 成本,这个成本体现在两方面:一是制作的价格成本;二是 CG 视效的制作周期成本。与 CG 视效相比,MoCo 视效的制作周期非常短。

MoCo 不是一件设备,它是一个团队,是一种新的视效实现手段。其实 MoCo 在我国也有十多年的历史了,之所以一直没有推广开,就是因为大家对它有一个误区,人们总习惯于把 MoCo 看作一件设备,总想把 MoCo 当成设备租赁来看待,但是在片场是不可能把 MoCo 的动作设计和操作交给导演和摄像师来完成的。MoCo 最重

要的是在前期的创意和实施规划,甚至包括测试,现场的拍摄只是实施阶段。换句话来说,MoCo 所拍摄的视效最重要的就是前期的创作和准备。

(二)MoCo 常见的视效种类案例

1. 凝固时间

凝固时间(frozen time)也称为子弹时间(bullet time),是指运动主体甚至运动流体的时空凝固。这里所说的子弹时间也叫假子弹时间,它和真子弹时间的拍摄相比,优势在于:

(1)它的运动轨迹可设计性要比真的子弹时间要理想,真子弹时间设计成什么样现场改不了,而且都是直线或者圆弧等简单轨迹。而 MoCo 可以完成很复杂的运动轨迹,并且现场可以任意修改。

(2)可在画面中任意添加"漂浮物"等视觉元素。比如说要让画面中许多静止的元素漂浮起来,真子弹时间是很难做到的,而 MoCo 做的子弹时间就可以用绿色的支架把很多元素都陈设在一个场景里面,拍完以后再拍一遍空境,因为它的轨迹是一样的,最后再把绿色抠掉,静止的元素就漂浮起来了,如图5-8 所示。

✪ 图5-8　把很多元素都陈设在一个场景里

(3)真子弹时间中所有的元素全是静止的,而假子弹时间可以让运动的元素和静止的元素同框出现。

2. 多人复制

多人复制包括小的多人复制,例如在电影《兄弟同体》(图 5-9)中,同一个演员既要演哥哥又要演弟弟,还要求画面运动并且同框,这个时候我们就可以先让演员演一遍哥哥,再演一遍弟弟,把它合成起来就是复制了一个人;还有一种夸张的方式就是复制千军万马的大场面,比如在拍摄《车置宝》(图 5-10)的时候要做一个万人场面,如果用角色动画做成本会非常高,渲染时间也非常长,而用 MoCo 同轨迹分组拍摄,当天就可以把这个镜头合成出来,价格非常低廉,也非常快捷,现场可控性也强。

3. 千手观音

用同样的轨迹让一个演员和多个演员在同样一个位置表演,只是把手或者身体的某个部位偏移一个位置去表演,然后把这些罗列在一起就变成了千手观音的效果。同时,它还有一个衍生的视觉效果,我们将其称为移形幻影,就是在摄拍第一遍的时候让演员站在一个地方,拍摄第二遍的时候让他从原地分身离开,之后就可以把几个镜头合成在一起,做出"灵魂出窍"的感觉。后来从移形换影中又演变出一种效果叫作透明人,其实就是让演员在场景里拍一遍他的表演过程,然后再单独拍一遍空境,等合成起来之后,后期把演员层调一下透明度,就可以做出演员透明且在表演的效果。

图5-9 电影《兄弟同体》

图5-10 《车置宝》广告

4. 分区拍摄

由于很多场景在拍摄长镜头的时候会有穿帮镜头,尤其是灯光方面有时会不太好处理。那么就可以先把轨迹设定出来,然后分段、分区域地拍摄。也就是说,先用有限的灯光打到第一个区域,再同轨迹拍第二个区域,再拍摄第三个区域、第四个区域,以此类推,最后把它们串联起来,这样就是用有限的灯光表现了一个非常大的场面;或者是很多的穿帮镜头,用这个方法可以把有些穿帮镜头避开。

5. 复杂轨迹

复杂轨迹又分为纯的复杂轨迹、长镜头轨迹、同轨迹不等速。纯的复杂轨迹分为运动的复杂轨迹和长镜头,最典型的例子就是《饭局狼人杀》《天龙八部》《兄弟同体》,这几部影片里边设定了非常复杂的轨迹,其中经常会用到经过窗户进入建筑物内再做一些复杂的跟踪运动,或者是在场景内体现一些非常复杂的长镜头轨迹。人们往往就是用它来实现一些人类无法达到的拍摄角度和运动轨迹。同轨迹不等速是指依靠摄影机正常格与高速拍摄时的帧数比例来精准地控制MoCo每一遍拍摄时的速度,并合成出在同框里面不等速的运动效果。

MoCo常见的视效种类还有一大类是动态高速摄影。由于MoCo可以高速地完成精准动作,所以它可以拍摄很多诸如倒水、炸点等动态高速效果,使画面的视觉冲击力更强。动态微距摄影也是MoCo常见的视效种类,

由于微距摄影的特点是景深很浅,所以,稍微动一点点,焦点画面就虚了,那么我们就可以利用 MoCo 精准的运动控制在焦点范围内进行动态的微距摄影。

思考练习

1. 景别如何划分?影像画面有几种景别?
2. 运动有哪几种主要形式?
3. 影响景别改变的因素有哪些?
4. 决定镜头角度的因素有哪几个方面?

第六章 轴线

课程内容：通过了解轴线的原理与处理方法，掌握影像画面空间中人物位置、视线和运动方向之间清楚的逻辑关系，保证相互组接的两个画面中人物视向、被摄对象的动向及空间位置的统一。

重点：轴线原理的了解与轴线的处理方法。

难点：越轴的灵活应用。

第一节 轴线的概念

所谓轴线（又称180°线），是指被摄对象的视线方向、运动方向以及两个以上主体之间关系所形成的一条假想中的虚拟线。

在同一场景的连接镜头中，为了保证被摄主体在画面空间中的位置关系和方向的统一，摄影角度要遵循轴线原则，即大部分情况下摄影镜头保持在180°轴线一侧。如果越过这条线拍摄，会产生方向与位置关系的混乱。越过这条轴线需要有过渡和契机，这是构成影像画面空间统一的基本条件。

轴线分为关系轴线和运动轴线。在运动的物体或对话的人物中间都有一条看不见的线，这条线影响着屏幕上物体运动的方向和人物的相关位置。这条贯穿于运动物体并影响画面运动性的无形的线就叫作运动轴线。由被摄对象的视线和关系所形成的轴线叫作关系轴线。

第二节 关系轴线

关系轴线是指两个或两个以上的人物之间的关系假想线。如果只有一个人物主体，那么轴线就可能存在于和这个主体发生关系的物体之间（如一个小孩用玩具枪瞄准一只小狗）。拍摄场景现场人很多，并不一定存在轴线，必须建立两个以上的关系才能有轴线。比如，在一个熙熙攘攘的火车站，虽然人很多，但是没有人与人之间的关系，没有人与物的关系，所以就没有轴线。

一、双人对话场面轴线

在轴线规则的实际应用中，双人对话场面相对简单，同时，双人对话场面中轴线的使用也是其他更复杂情况的基础。

第六章 轴线

场景中两个中心演员之间的关系轴线是以他们相互视线的走向为基础的。在关系线的一侧可以有 3 个顶端位置。这 3 个顶端构成一个底边与关系线平行的三角形,主镜头中摄影机的视点是在三角形的顶端角上。三角形摄影机布局原理基本规则是理论上轴线每一侧可以各有一组机位镜头。由三角形原理形成的 9 个机位如图 6-1 所示。

(1)外反拍角度。前景的演员背对着镜头,处于后景的演员在此时是画面表现的主体。它对应图 6-1 中第⑥、⑦位置镜头。

(2)内反拍角度。内反拍镜头只表现一个演员,将摄影机放在两个人物之间对人物分别拍摄,这一效果表现了镜头外的那个演员的视点。它对应图 6-1 中第④、⑤位置镜头。

(3)齐轴镜头。齐轴镜头属于内反拍角度一种极端的位置,将摄影机放在轴线上两个人物之间拍摄,此时拍摄的画面为演员的正面镜头。它对应图 6-1 中第⑧、⑨位置镜头。

(4)平行镜头。摄影机平行于演员进行拍摄,此时拍摄的画面是演员的侧面,平行位置只能各拍一个演员。它对应图 6-1 中第②、③位置镜头。

(5)全景镜头。指总角度镜头。它对应图 6-1 中第①位置的镜头。

机位与镜头效果的对应示意图如图 6-2 所示。

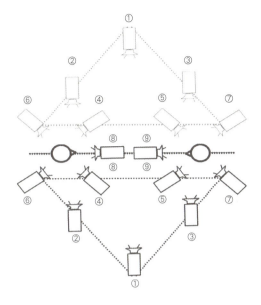

图6-1 三角形原理

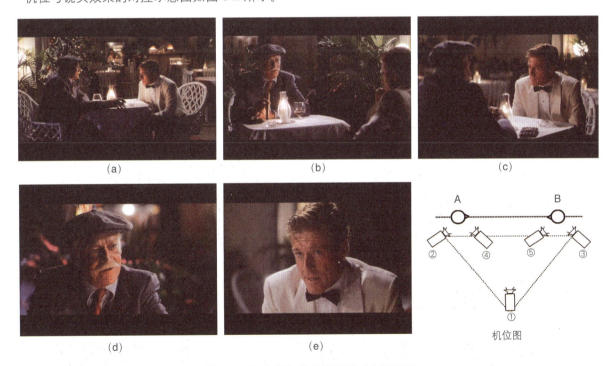

图6-2 机位与镜头效果的对应示意图

在关系线的两侧都可各有一个三角形的摄影机位置布局。在大多数情况下,我们不能从一个三角形机位直接切换到另一个三角形布局。如果那样做会把观众搞糊涂,因为使用两个不同的三角形摄影机位时,演员在画面上就没有了固定的位置,演员在谈话中将一会儿在画面左、一会儿在画面右。

二、多人对话场面[①]

1. 多人对话场面的处理

表现两三个人的静态对话场面的基本技巧也适用于表现更大的人群。但是，4个人或者是更多的人同时进行对话的情况是罕见的。其中，有意无意地总有一个为首的，他作为主持人，将观众的注意力从这个人身上转到另一个人身上，因而对话总是分区进行的。在比较简单的情况下，一个或者两个讲话的主要人物只是偶尔被他人打断。

在这样一组人中，如果让一些人站着，另一些人坐着，整个构图呈三角形、方形或圆形，就可以突出一群人中的任何一个。在舞台上，这种技巧通常称为隐藏的平衡。一群坐着的人是由一个站立的形象来平衡的，反之也是如此。如果有些人比另一些人更靠近摄影机，那就加强了景深的幻觉。在表现一组人时，为了突出其中的重点，布光的格局也起着重要的作用。按常规主要人物照明较亮，其他人物则照明较暗，虽然看得见，但处于次要地位。

2. 多人对话的具体应用

（1）使用共同的视轴将多人对话当成双人对话来表现

多人对话在很多情况下可以处理成双人对话。实际上，导演为了避免轴线操作过于复杂，往往通过人物的调度刻意形成这样的局面，在这种情况下，对话分为全体人物和中心人物。如果全体人物以及中心人物两者都必须从视觉上表现出来，那么应当至少设想有两个基本主镜头，一个是人群的全景；另一个是一个或几个主要演员的近景。可以将两个具有共同视轴的镜头进行交替剪辑。

（2）围桌而坐的人

电影场景中常见到人们围桌而坐。有几种方法可以把他们向观众交代清楚。利用内外反拍的方法就能有效地处理剧本中这类难以处理的场景。和三人对话一样，我们需要一个外围镜头来表现场景中所有的谈话参与者。然后可以将摄影机放置于人们的中间，分别把单独镜头给想要表现的角色。此时摄影机可以在一个点上呈放射状地拍摄，也可以成直角形拍摄（图6-3）。

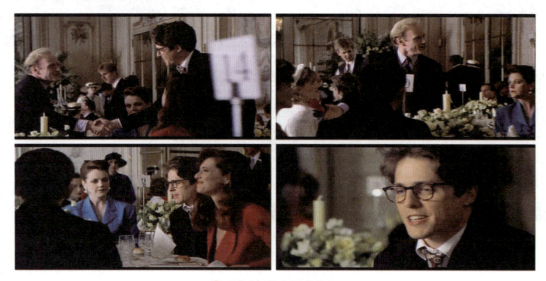

✚ 图6-3 围桌而坐的人

① 丹尼艾尔·阿里洪. 电影语言的语法[M]. 陈国铎,黎锡,译. 北京：北京联合出版公司，2013.

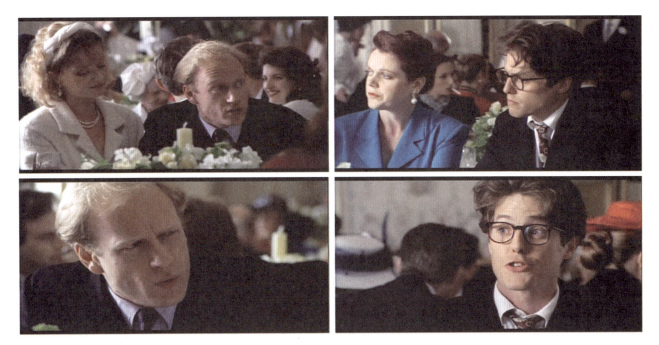

🔴 图 6-3（续）

(3) 一个演讲者面对一大群人

在许多影片中，常常需要表现主要人物面向一群人的场面。群众的多少在这里其实无关紧要，因为他们和那个中心人物之间只形成一条轴线。当一个人面对群众的时候，他和群众可能形成两种形体关系：或者在群众的对面，或者在群众中间。在第一种情况下，群众呈弧形地面对演讲者，此时完全可以采用双人对话场面中的三角形原理来拍摄群众和演讲者。当演讲者处于群众之间的时候，往往用俯拍角度从人群外侧拍摄全景镜头，表现演讲者和群众的位置关系。然后在同一视轴推进摄影机，利用平拍角度表现演讲者，之后以演讲者为轴心，表现他周围的群众（图6-4）。这种情况也可以模拟演员的主观视线，使用摇镜头来依次表现环绕在他周围的群众。

🔴 图6-4 一个演讲者面对一大群人

图 6-4（续）

谈话中的群众也可能出现两种情况：一是将所有的群众作为一个完整的个体去处理；二是将群众作为与主要演员有联系的几部分人去处理。在第一种情况下，影片中的观众和主人公构成了注意力的两极，这两极之间有一条虚拟的关系线。当摄影机选定关系线的一侧之后，可按三角形原理来布置摄影位置，此时的关系轴线运用法则和双人对话没有什么区别，因为在场面调度和故事情节中，主要演员一直朝前看，把观众作为一个整体。此时，无论镜头中有多少群众演员参与演出，从轴线的观点来看，他们都可以看作是一个整体。这样做的前提是，在剧情里群众中的成员不以个人出现，没有人站起来同那个演讲者说话，群众（不论多少）在那里都是被动的观众。

第三节　运 动 轴 线

一、运动轴线的基本概念

运动轴线是指依据运动物体和其目标之间的运动轨迹形成的假想线，即由被摄对象的运动方向构成的轴线叫作运动轴线。在拍摄一组相连的镜头时，摄像机的拍摄方向一般应限于轴线的同一侧，不能随意越到轴线的另一侧，否则就会产生"越轴"镜头，出现镜头方向上的矛盾，造成画面空间关系的混乱。而这些镜头就可能无法正确地剪接起来。当然，如果轴线规则运用得当，打破"轴线规律"就能够丰富影像画面语言。

二、运动轴线的运用[1]

运动轴线是为了实现剪辑中运动的匹配。屏幕上主体的运动与实际运动并不一样,具有一定的假定性。将摄影机始终保持在运动线的同一侧是有局限性的。有时候人们想转到拍摄对象的另一边去,因为从那边可能获得动作感更强烈的画面构图和更好的角度,这时可以插入一个切出镜头,或采用一条中性运动线,或借助演员来表明方向的变换,或使方向相反的运动出现在画面的同一区域内。

1. 切出镜头的使用

切出镜头可使观众忘记最后出现的那个运动的方向感,因此,观众不会对新变换的方向感到不自然。

2. 中性方向

中性方向的镜头由于没有明确的方向感,也可使观众忘记最后出现的那个运动的方向。

3. 利用人物调度改变轴线

利用人物调度改变轴线的方法非常简单,镜头可以跟随人物的运动走过轴线,然后开始在新的一侧进行拍摄。

4. 运动轴线自身的改变

虽然常见的运动大多数是直线动作,但其他类型的运动(如环形运动和垂直运动)穿过画面消失或进入视线的其他方案都能使画面动作更活泼有力、更生动。在环形运动中,演员的动作在视觉上必须很清楚,以免给人以方向矛盾的感觉,也就是说,必须要在一个镜头中完成方向的改变,这样就不会混淆了。

第四节　合理的越轴方法

轴线原则并非是不可逾越的定律,在有目的、有意识的情况下,巧妙地打破"轴线规律"能够丰富影像画面的视觉表现,可以调整叙述视点及空间关系。调整机位越轴可以展示另一面的内容,在一段叙述中进行情绪的、叙事的、时间的分段,拍摄时可以运用越轴这一重要的视觉转换镜头在不换场的情况下取得换场的效果。

下面介绍几种常见的越轴方法。

(1) 通过骑轴镜头越轴。骑轴是中性镜头,方向性弱。用骑轴镜头过渡可以在视觉上使冲突感减弱(图6-5)。

(2) 特写越轴。局部特写一般没有方向性探究,例如,手拿烟的特写动作、倒牛奶的特写动作等(图6-6)。

(3) 空镜头越轴。空镜头无人物关系、空间和视线方向概念,所以,可以通过用空镜头改变原来的轴线关系来建立新的轴线关系。

[1] 袁金戈,劳光辉. 影视视听语言[M]. 北京:北京大学出版社,2010.

图6-5　通过骑轴镜头越轴

图6-6　影片《杀手里昂》中的特写越轴

（4）通过出现的第三者反方向的视线越轴。

（5）全景越轴。使用总角度能够使观众对新的轴线关系有清晰的认识，不产生方向上的错误与混乱，可以过渡越轴。

（6）运动越轴。在两人会话位置关系颠倒或主体向相反方向运动的两个镜头中间插入一个摄像机在越过轴线的过程中拍摄运动镜头，从而建立起新的轴线，使两个镜头过渡顺畅。（参考：运动轴线的运用部分）

思考练习

1. 镜头越轴要注意什么问题？
2. 如何理解三角形原理？
3. 怎样处理运动轴线？
4. 尝试为影片《四个婚礼和一个葬礼》片段作机位图绘制与分析练习。

第七章 场面调度与视点

课程内容：了解视点的应用；理解掌握场面调度的概念、作用与运用技巧,比较西方电影理论与创作实践中场面调度派与蒙太奇派的关系与各自特点。

重点：场面调度的应用技巧。

难点：场面调度与蒙太奇的区别。

第一节 场面调度

一、什么是场面调度

场面调度出自法语 mise-en-scène,原意就是"摆在适当的位置"或"放在场景中"。场面调度是导演使用的基本手段之一,本来用于戏剧中"将演员置于舞台上合适的位置",实际上就是导演对演员的行动路线、位置以及演员之间的交流等表演活动所进行的艺术处理。场面调度被引用到电影与电视创作中后,与戏剧场面调度相比有了很大的区别。电影和电视与固定视点的戏剧舞台不同,影像艺术可以通过场面调度和剪辑随意切换空间和时间。影像摄制也可以具有多机位的视点与景深,导演同时控制演员调度与镜头调度。

如何安排镜头内画面的空间,场景内人物的接近与远离,摄影机镜头与场景内主体的距离,镜头画面是开放的构图还是封闭的构图等,这些视觉元素的调度都可以在导演的控制下具有戏剧性与暗示意义。

在影视创作中,场面调度就是导演根据剧本中所提供的人物性格与心理活动、人物之间的矛盾纠葛、人物与环境的关系等,加上自己对剧本的理解来控制演员及摄影机的移动,更好地向观众表达内容和传递情感。

二、场面调度技巧

场面调度是导演创作的中心环节,导演在现场首先必须做出两个决定：第一,摄影机放置在哪里；第二,演员在摄影机前如何运动。影像视听语言中的场面调度包含两个层面的决定：演员调度与镜头调度。

(一) 演员调度

场面调度的目的在最大限度上决定着演员的行为,苏联电影导演罗姆在他的《场面调度设计》一书中对场面调度有一个理论的界定："场面调度首先是把戏剧的内容与感情传达给观众的一种方法。""场面调度是演员根据剧本并按照动作逻辑,在舞台上所做基本动作的总和。"

演员调度的依据一般来说有两点：第一，符合生活中的动作逻辑是导演进行场面调度的基础；第二，动作与行为是演员内心与情绪的外化，演员的调度应该能够契合人物内心情感。

在一个场景空间中，导演根据剧本上规定的人物行为进行拍摄构思，这些构思决定了演员在场景与镜头画框中的基本位置与行动轨迹，比如，同样是强调主体，拍摄时既可以演员不动，调度摄影机接近演员；也可以摄影机不动，调度演员接近摄影机；还可以摄影机与演员同时运动，相互接近。

电影、电视中的演员往往不止一个，在一个区域调度中，根据故事叙事的需要强调主体的运动方式，可以在镜头画面中引导观众的注意力。人物调度是暗示人物关系非常重要的一环，多个演员出现时就需要做更精心的调度设计，以使得主次分明而又恰当体现人物关系。

（二）镜头调度

摄影机机位与运动方式是导演控制视点时具有决定性的重要因素。通过不同视点展示被摄主体，或者通过多机位拍摄都可以加强场景的戏剧性，在这里，镜头调度非常重要。

摄影机镜头调度包括前面章节谈到的运动形式与运动效果，即推、拉、摇、跟、移、升、降，镜头位置与角度，正拍、反拍、侧拍、平拍、仰拍、俯拍、升降拍及旋转拍等形式。一般来讲，若干衔接镜头如果用同一个运动形式拍摄，会给人流畅的感觉；如果交叉使用仰、俯的角度拍摄，会给人强烈的对立感觉。

（三）场面调度[①]

电影的场面调度是演员调度与摄影机调度的有机结合，两种调度相辅相成，都以剧情发展和人物性格、人物关系所决定的人物行为逻辑为依据。为了使电影形象的造型具有更强烈的艺术感染力，在处理电影场面调度时，可以从剧情的需要出发，灵活运用以下3种手法。

1．纵深调度

纵深调度即在多层次的空间中，充分运用演员调度的多种形式，使演员的运动在透视关系上具有或近或远的动态感，或在多层次的空间中配合富于变化的演员调度，充分运用摄影机调度的多种运动形式，使镜头位置作纵深方向（推或拉）的运动。比如将摄影机摆在十字路口中心，拍一位演员从北街由远而近向镜头跑来，尔后又拐向西街由近而远背向镜头跑去的镜头；或者跟拍一位演员从一个房间走到房子深处另外几个房间的镜头。这种调度可以利用透视关系的多样变化使人物和景物的形态获得强烈的造型表现力，加强电影形象的三维空间感。

2．重复调度

重复调度是指相同或相似的演员调度和镜头调度重复出现，或者虽然镜头调度有些变动，但相同或相似的演员调度重复出现；或者虽然演员调度有些变动，但相同或相似的镜头调度重复出现。在一部影片中，这种相同或相似的演员调度或镜头调度的重复出现会引发观众的联想，使他们在比较中领会出其中内在的联系和含义，从而增强剧情的感人力量。比如，一场戏是刚结完婚的妻子在村口一棵榕树下送别上前线作战的丈夫；另一场戏是数年后，同在这棵榕树下，妻子迎接丈夫立功凯旋。如果将这两场戏用相同或相似的演员调度和镜头调度加以处理，当观众第二次看到时，势必会联想到第一次出现的情境，从而对这一对夫妻的离别和重逢有更深的感受。

① 百度百科，http://baike.baidu.com/view/160159.htm.

3．对比调度

在演员调度和镜头调度的具体处理上，可以运用各种对比形式，如动与静、快与慢的强烈对比。若再配以音响上强与弱的对比，或造型处理上明与暗、冷色与暖色、黑与白、前景与后景的对比，则艺术效果会更加丰富多彩。

三、电影史上场面调度与蒙太奇两个流派

西方电影理论与创作实践中，场面调度派的对立面为蒙太奇派。

场面调度派的理论基础是安德烈·巴赞的影像本体论，它强调电影本质上是"真实的艺术"，主张通过电影手段来"真实地"再现现实，而不要给现实本身添加东西，强调现实本身的固有含义，要求影片制作者避免对观众进行引导和强迫，让观众自由解释影片的内容。

在电影与其他艺术的关系上，场面调度派强调电影摄影机独特的记录和揭示功能，反对把其他传统艺术的观念应用于电影，主张电影应当成为没有艺术的"艺术"，尽量消灭一切人为加工的痕迹。

"场面调度"一词虽然是借自戏剧，但在这里并不含有原来那种人工安排的意思，而是指通过摄影机的透镜把一定时间内看到的、一定视野范围内的东西不加取舍地收入画框中。

从技巧上说，场面调度派主张用深焦距透镜来拍摄长镜头（或称单镜头），以保持时空的连续性和中、后景的清晰度。

场面调度派强调演员的自主作用，甚至发展到强调即兴表演，反对使用职业演员。

在西方电影史和理论著作中，场面调度派有许多别称，如写实派（法国阿伦·卡斯蒂用语）、功能主义（美国詹姆斯·莫纳柯用语）、记录主义（英国罗伊·阿米斯用语）。

场面调度派在理论著述上的代表人物有安德烈·巴赞和齐格弗里德·克拉考尔等。

在创作实践上，属于场面调度派范围的是意大利新现实主义电影、法国"新浪潮"电影、真实电影以及一些强调电影写实性的电影，如导演让·雷诺阿和奥逊·威尔斯的影片。

四、场面调度的作用

场面调度在构成影像画面造型、表现空间、塑造形象、揭示人物的内心活动与人物关系、渲染环境气氛、创造特定心理感受等方面，都可以产生积极的作用。一个场景中镜头衔接的流畅、主题表现形式的准确到位，都需要依靠场面调度来实现。场面调度的作用表现在以下几个方面。

(1) 场面调度根据导演对场景空间与拍摄主体的理解和安排，为影像画面造型的丰富与合理提供了可能，通过合理的镜头调度方式极大地丰富了画面形象的表现样式。拍摄过程中场景的安排、机位的设置、画面的遴选、镜头的衔接等都会对最终的画面视觉效果与主题表达产生影响。

(2) 场面调度可以通过一系列不同角度和景别镜头调度的方式多角度、多方位地展现被摄对象的整体面貌与细节，表现人物性格与人物关系。在电影场面调度中，场面调度担负着传达剧情、提示人物内心活动的任务。导演在处理场面调度时，必须在场景空间中找到镜头与主体调度能够准确揭示人物性格特征的富有表现力的形式。

(3) 场面调度影响画面节奏变化。摄影机的运动一般是依据演员运动的，演员的运动节奏与方式、情感与情绪、紧张与舒缓直接影响摄影机运动的方式与速度。摄影机的节奏则由摄影机的运动速度、幅度、镜头视角、升格、

降格等因素影响。景别与角度、声音与音乐都会产生节奏。电影与电视的调度由于增加了摄影机的元素而区别于戏剧舞台的调度,在节奏上变得更加复杂和多样。

(4)场面调度是表演、摄影与剪辑相互融合的关键,而这3个方面关系到导演能否实现创作设想。

总之,场面调度是画面造型的重要环节,创作者有意识、有目的地进行演员调度与摄影机镜头调度,能够极大地丰富画面形象的表现形式,增强影像画面的概括力和艺术表现力。

影片《公民凯恩》中,凯恩童年时期母亲签约的一段戏,画面首先是童年凯恩雪中玩耍的镜头,然后镜头逐渐缓缓后拉,这时候我们会发现镜头机位是在室内纵深的桌椅后面,整个景深镜头呈现在观众眼前,前景是母亲和柴契尔,中景是父亲,后景是窗外玩耍的童年凯恩。镜头设计的是纵深很远极有层次感的画面。屋内谈论的是涉及小凯恩命运的事情,而始终处于远景的小凯恩正在无忧无虑地玩雪,天真的他不曾想过人生即将会有重大的改变。

镜头向室外的调度也采取了类似的手法,凯恩母亲走到窗前打开窗户,窗外的机位镜头缓缓后拉,跟摇室内人物到门外。整个镜头是完整连贯的长镜头。演员的调度与景深镜头的运用产生了区别于戏剧舞台的较强的立体空间效果,通过演员的走位与镜头的调度交代了人物之间微妙的关系(图7-1)。

图7-1　美国导演奥逊·威尔斯的影片《公民凯恩》

图 7-1（续）

第二节 视 点

一、视点的含义

视点是指注视的发源点或发源方位，即与被注视的物体相关的摄影机的位置，也就是摄像机从谁（观众、导演还是剧中人物）的视点来捕捉场景。观看影像的过程是观众参与事件的一个心理过程，摄影机成为观众看事物的眼睛，它分为客观视点和主观视点，客观视点是摄影机表现的客观画面，主观视点是剧中人物的视点。

电影中的每一个镜头都表达了一个视点。就影片整体而言，视点常被称为叙事姿态，它表达了叙事者对于事件的判断，即它决定了观者要认同谁。

二、主观视点

主观视点是从剧中人物的视点出发来描述场景、叙述故事,因而这种镜头被称为"主观镜头"。主观镜头把摄像机镜头当作剧中人物的眼睛,直接"目击"场景中的人、物和事,使观众不再站在很远的"窗外"(荧屏外)观看,而是直接参与到不断发展变化的剧情中去。

主观镜头代表了剧中人物对场景中人或物的主观印象。多运用主观视点镜头,可使观众在观看过程中更加紧张,能更快、更多地介入剧情。主观镜头通过摄像机的运动和视点变化迫使观众去关注场景中的人物正在看的内容,将观众的观看欲望缝合到影片中,迫使观众成为剧中人物并去经历那些情感。观众能够与剧中人物感同身受,从而成为剧中的角色,获得共同的情感体验。①

三、客观视点

客观视点只是尽量客观、真实、自然、直接地捕捉和记录镜头前的场景和场景中发生的事,它传递给观众的情景就好像它们真的在远处发生了一样,只是观众没有被邀请并参与其中而已。

客观镜头使摄像机和被摄物处于一种相对较远的情感距离,摄像机不打扰和评价场景中的人和正在发生的事,从而引导观众从客观的角度出发去观看影片,而不带任何感情色彩和个人的主观看法。

客观镜头能清晰、自然、连贯地再现场景,故在影视作品中被大量运用。

但是过多地使用客观镜头,会因其过于客观、冷静地描述场景和不介入的态度使观众失去兴趣,无法从心理和情感上驾驭观众。②

四、导演视点

导演视点是指导演有意图地参与剧情的发展,引导观众怎样看。影像作品的创作者不仅要选择给观众看什么,而且要引导观众如何去看。如通过特定的角度、虚实对比或画面造型技巧等方式来塑造、强化视觉形象,操纵观众的视点,迫使观众对看到的景象做出一定的情感反应。

电影中套用"人称"很难,影片创作者用第几人称来叙事(第一人称、第三人称)呈现出主观和客观的区别,主观叙述角度使观众身临其境地变成了银幕上的人物,其视野必然带有某种情绪因素;客观叙述角度则较少具有这种参与意识,更多用作场面开始的环境交代、对于事物的冷静观察和对人物关系不偏不倚的介绍,观众像一个隐身人,随时处在理想的位置上旁观剧情的发展。视点人物的知情范畴(没有强调视野)包含不超出和不冲突于视点人物的知情范畴的客观视点和其他人的主观镜头。

每个镜头都有它的角度,它决定观众以什么样的视点去看画面所表现的主体,而镜头的角度将会引导观众的视角,并影响观众对镜头中被摄对象的评价。不同的摄影角度能使影像画面在视觉、透视、影调上具有不同的艺术效果,有助于场景空间的描述,同时对人物形象的刻画、对影片叙事结构以及情节的描绘产生重要的影响。

①② 百度文库,http://wenku.baidu.com/view/dd4de8196c175f0e7cd137cd.html。

思考练习

1. 场面调度的作用有哪些?
2. 如何协调镜头调度与演员调度?
3. 场面调度与蒙太奇各自的侧重点是什么?
4. 怎样理解视点人物的知情范畴?

第八章 剪辑

课程内容：通过本章学习，了解剪辑的历史溯源、概念与意义，掌握剪辑的基本原理与应用技巧。
重点：剪辑的原则与基本剪辑技巧。
难点：剪辑的实践应用。

第一节　剪辑的概念与意义

一、剪辑的概念

剪辑工作是将一部片子所拍摄的大量素材经过取舍重新加以分切、组合，根据叙事的需要、叙事的节奏及叙事的风格将这些素材剪辑成为一个主题明确、结构严谨、连贯、视觉画面流畅、富有艺术感染力的完整影片，这个过程就是剪辑。

影片剪辑不仅仅只是将众多表现某些场景、情绪的镜头段落素材连接与组合在一起，而是为了通过这一过程传递特定的信息，抒发特定的情感与情绪。"剪辑"并非简单的"剪接"，它具有分镜头叙事的"编辑"含义。镜头与镜头的连接与组合可以超越镜头本身的含义，镜头的重组可以赋予镜头全新的意义。

二、剪辑的意义

影像是时空艺术。就比较而言，戏剧与影像一样具有空间与时间的维度，它的时间与空间以每一幕为单位产生切换。通过剪辑手段，影像叙事语言可以显示比戏剧场幕段落更丰富、顺畅，层次变化更复杂的时空结构，影像艺术的时间可以延伸、缩短、滞缓和加速，使假定性的时间作用于观众的视觉与心理。

现实生活的时间与空间流程始终是统一的，而影像的时间与空间都掌握在创作者手中，它并不完全是对现实时空简单的线性复制。影像剪辑是对时间与空间的重构，剪辑师对影像素材碎片的镜头画面进行分切和组合，通过空间的转换、时间的重组所形成的影像艺术特有的影像时空结构，影像剪辑完全打破了现实时空的制约。

第二节　电影剪辑的历史追溯

早期电影摄影机的发明家只是想到要用它来记录生活中的活动影像，当时胶片长度很少超过20米，时间不超过1分钟，卢米埃尔所拍摄的早期影片《火车进站》《工厂大门》《婴儿进早餐》等只不过是从开动摄影机到

停机的一段不中断的一个镜头的活动影像记录。正是很多的偶然形成了今天的影像剪辑,当时与卢米埃尔兄弟齐名的是魔术师出身的梅里爱,他在拍摄街头一辆行驶的公共马车实景时,摄影机由于机械故障偶然停机,然后又重新开始拍摄,马车已经驶走,他虽然没有移动机位,但是拍摄到的却是另外的景象。结果画面上一辆行驶的公共马车突然变成一辆拉灵柩的车,洗印出来的影像却出现一种意料不到的效果。这就是最初的意外剪辑,在那时人们就把这种视觉效应称作"停机再拍",电影的构成手段从此开始变得复杂了。

早期的电影创作者如梅里爱以他丰富的想象力更进一步地发展了停机拍摄的效果。他的《月球旅行记》(1902年)把一个镜头变成影片故事中的一个段落,就像舞台剧中的"幕"。他还意识到画面的左右方向以及人物的上场与下场(即出画与入画)。但是摄影机是从来不动的,甚至连背景都是布景向摄影机靠近或远离,而不是摄影机在推拉。摄影机机位的左右排列或横移的运动是较原始的电影概念。

电影理论家克拉考尔和巴赞等都注意到,卢米埃尔和梅里爱两人各自发挥了电影两个潜在发展方向。卢米埃尔是朝着忠实地记录现实生活的方向发展,这也就是纪录片的前身;而梅里爱则是朝着在银幕上再现一个世界的方向发展,这也就是虚构故事片的前身。但是,即便是故事片,它所使用的手段依然是记录,也就是把虚构的现实记录下来。电影、电视的记录本性所带来的正是逼真性。除了动画片以外,这是任何片种所不能忽略的。

电影结构的进一步发展是从美国人爱德温·鲍特开始的。他在实验工作室担任摄影师与导演工作时,在1903年拍摄了两部重要的影片:《一个美国消防队员的生活》(*The Life of an American Fireman*)和《火车大劫案》(*The Great Train Robbery*)。

在《一个美国消防队员的生活》中,鲍特非常流畅而自由地在不同的地点来回切换,他的镜头从属于叙事逻辑,而不是紧紧追随主人公在逐个场景中的活动。这是电影表现手段上的一大突破。也就是说,鲍特已经改变了梅里爱所代表的一个镜头形成一个段落的做法。看来,鲍特已经意识到一部影片的结构不是一个镜头的一场戏,而是由若干镜头形成的段落。

而在随后的《火车大劫案》中,鲍特使用了新的剪辑思想,在影片的一些段落里明显出现了时间的省略,合理的叙事逻辑能够使观众很容易地把省略补充起来。鲍特展示了一种在电影形式中经常使用的有效方法来构成作品,即省略不重要的东西。据说这也是出于偶然,因为他缺胶片。

美国电影导演格里菲斯是电影史上最具传奇色彩的人物,他曾经在鲍特执导的影片中担任配角。格里菲斯在他的代表作也是成名作《一个国家的诞生》中采用了分镜头叙述技巧,由镜头构成场景,若干场景形成段落,段落组成影片。他最巨大的贡献在于确立了段落在电影叙事中的地位。同时他会根据镜头的情绪内容决定画面的选择,包括构图、光线、景别以及剪辑节奏。如果说梅里爱创造了电影的字母,那么格里菲斯就是创造了电影的句法和文法。

20世纪20年代,以爱森斯坦为代表的俄国青年导演开始探索一种新的剪辑方法——既能讲故事,又能阐述思想、表现主题,这就是蒙太奇。事实上这是对前人剪辑经验的总结、发展,并且使之系统化、理论化。

库里肖夫这位苏联电影工作者在19岁的时候发现了库里肖夫效应这种电影现象。他发现不同镜头并列能创造出不同含义的效果,由此看到了蒙太奇构成的可能性、合理性和心理基础,他认为造成电影情绪反应的并不是单个镜头的内容,而是几个画面之间的并列;单个镜头只不过是素材,只有蒙太奇的创作才成为电影艺术。

以爱森斯坦为首的苏联蒙太奇学派在创作中不断地实践验证蒙太奇理论,其中最著名的电影是《战舰波将金号》。在这部电影中,蒙太奇创造了动作、节奏、时空,最重要的是它创造了思想。这部影片在当时引起了国内外的强烈反响。

蒙太奇理论的出现和被广泛接受,确立了剪辑在电影中的地位和作用。

普多夫金曾经说过:"电影不是拍摄成的,而是剪辑成的,是由它的素材,即一段一段的胶片剪辑而成的。"

维尔托夫认为:"剪辑才是电影真正发挥创造性的场所。"

如果说"蒙太奇语言"形态的构成为剪辑艺术确定了整体性和宏观性的架构原则,那么以"好莱坞"戏剧电影为标志的"动作剪辑"形态则为影片最小细胞的镜头与镜头的连接组合,在微观的和具体而直接的技术性层面上,提供并最终确定了相应的和完整的行为法则与规范,这即是被人们称为"剪辑点"的构成方法和技巧。"动作形态"剪辑极为注重镜头与镜头间衔接、组合的流畅性和连贯性,目的就在于使观众正常而流畅的观赏节奏与观赏心理不至于被干扰、中断或受到影响。

在研究电影、电视剪辑时,回顾一下电影、电视有关方面的发展历史是有益的,我们应该了解电影、电视发展到今天的整个进程,了解电影、电视发展前进的趋势与方向。

第三节　剪辑的基本原则

影像剪辑是以拍摄的原始影像素材和录制的声音素材为基础,参照文学剧本,结合导演意图进行蒙太奇形象的再塑造,对影视片的结构、语言、节奏加以调整、修饰、弥补增减与创新,从而加强影像作品的表现力、感染力,最终创造出影片风格样式统一、结构严谨、语言准确、节奏明快、主体鲜明的影像作品。

一、保持连贯（不是保持连续）

保持连贯即在影像的时间线上保持连续性,强调时间与动作的不中断和不跳跃。

1. 绝对连贯

绝对连贯是指在时间、空间、动作与声音上搜寻没有感觉任何中断,时空流程没有省略与缺失。

2. 相对连贯

相对连贯是指在可接受的范围内,时空流程中某些环节被有选择地忽略或省略。要抓住事物的重要环节加以表现,而环节之间相对重复的部分可以被省略。动作的一部分未通过镜头表现出来,但观众在想象中默认其存在,在看下一动作时不会感到突兀或者跳跃。观看电影是心理的过程,观众的心理补偿为实现时间的省略提供了条件。

二、保持流畅

时间存在于动作之中,在剪辑中应尽可能保持动作不重复、不停顿,强调剪接的动作不被观众所注意。对于观众而言,动作是流畅的,他们就感觉时间是连续的,如果动作不流畅,他们就会感觉时间的连续性被打断了。在剪辑中,静接静、动接动应满足不被注意的原则。

三、保持明确的方向感

电影建构的是银幕空间,虚拟的空间要保持其空间与时间的完整性。首先不能违反轴线原则,应用大角度的全景镜头表明空间关系、整体与局部关系,不应使观众对所组接的画面空间关系产生视觉混乱。

四、制造节奏感

影片节奏除了通过调度镜头的运动、演员的表演等因素来构造外,还需要运用组接手段调整镜头顺序,删除多余的枝节。镜头组接节奏应符合情节发展需要,剧情里的宁静与紧张、舒缓与跳跃,如果运用了一个相反节奏的镜头组接,就会使观众心里感到突兀,难以接受。镜头的剪辑节奏应与观众情绪心理要求一致。

五、镜头组接中影调和色彩的过渡

在镜头组接中,应当注意前后镜头之间的影调和色彩的差别,影调与色彩在镜头组接中的反差会使人产生跳跃与不连贯感,影响内容的通畅表达。因此,在镜头组接中前后镜头之间影调和色彩之间的过渡需要匹配。

六、声音剪辑

声音剪辑效果也是剪辑创作的重要组成部分。影片中的声音效果是多种多样、错综复杂的,常见的声音有人物的语言及动作产生的声音、动物的声音、自然界的各种声音等。声音不仅可以渲染环境气氛,增强画面的生活真实感,更重要的是增强戏剧效果,衬托人物的情绪和性格。运用声音效果时必须有重点、有层次、有取舍,才能达到艺术上的效果,应避免机械地配合画面,干扰语言和音乐。

剪辑案例分析:影片《猎鹿人》中的婚礼片段,从中午到晚上,大约5小时,约300分钟时间。

放映时间:20分钟;剧情时间:20分钟;观看时心理变化时间:300分钟。

这是基于叙事的剪辑,把婚礼开始、中间和结尾截取部分连接起来。我们通过光线看到午后、下午直到傍晚的时间,窗子逐渐变暗也可以作为光阴流逝的痕迹。观众体会到20分钟的剧情时间与实际放映时间,表现的是300分钟的现实时间,另外280分钟在哪里?画面与声音是连续的、没有中断的,缺失在哪里?在叙事剪辑中,真实的婚礼被虚构出来,观众与其说看到了一场真实的婚礼,不如说看到了一场象征婚礼的虚拟表演,而观众认为是真实的、可以接受的。时空流程中某些环节被有选择地忽略或省略。婚礼过程中的重要环节被加以表现,而环节之间相对重复的部分也被省略了。观众认为看到了婚礼全貌,而不是几个连接的片段(图8-1)。

图8-1 影片《猎鹿人》中的婚礼片段

图 8-1（续）

第四节 影像剪辑技巧

一、无技巧转场

无技巧转场是用镜头的自然过渡来连接上下两段内容的，主要适用于蒙太奇镜头段落之间的转换和镜头之间的转换。

1. 同景别转场与特写转场

同景别转场是前一个场景结尾的镜头与后一个场景开头的镜头景别相同。效果要使观众注意力集中，场面过渡衔接必须紧凑。特写转场是指无论前一组镜头的最后一个镜头是什么，后一组镜头都是从特写开始。特点是对局部进行突出强调和放大，展现一种平时在生活中用肉眼看不到的景别，我们称之为"万能镜头""视觉的重音"。

2．音乐转场与音响转场

音乐转场是把前一场戏的音乐向后一场戏画面开始处延伸一定长度,经过过渡实现转场;音响转场是借助两场戏画面首尾相交之处音响效果的相同、相似、串位达到场景自然转场。

3．空镜头转场

空镜头转场是没有人物的景物镜头。空镜头转场具有一种明显的间隔效果,它的作用是渲染气氛,刻画心理,有明显的间离感;另外,也可以为了叙事的需要表现时间、地点、季节变化等。

4．相似内容转场

相似内容转场是指非同一个主体但同一类,如由玩具火车转到真火车。

5．运动镜头转场

运动镜头转场是指摄影机不动,主体运动;或摄影机运动,主体不动;或者两者均运动。运动镜头转场的作用是转场真实、流畅,可以连续展示一个又一个空间的场景,它是纪实纪录片创作的有力武器。

6．同一主体转场

同一主体转场是指前后两个场景用同一物体来衔接,上下镜头有一种承接关系。

7．出画入画

出画入画是指前一个场景的最后一个镜头主体走出画面,后一个场景的第一个镜头主体走入画面。

二、技巧转场

1．淡入淡出

淡入淡出也称"渐显、渐隐",表现形式是前一场景的画面逐渐暗淡直至完全消失(渐隐),而后一场景的画面逐渐显露直到清晰(渐显),用来表现一个情节的结束与另一个情节的开始,使观众得到视觉上的短暂间歇,淡入淡出除可以明快、柔和地表达空间转换的意义外,还可以表现不同的情绪和节奏。

2．划出划入

划出划入的表现形式是后一镜头画面从前一镜头画面上渐渐划过,前后交替。根据画面进、出银幕的方向不同,可分为左右划、上下划、对角线划、螺旋形划等。拍摄时可根据剧情发展需要和画面运动方向选用某一种形式。

3．翻转（三维）

翻转是指画面以银幕中线为轴转动,前一段落为正面画面消失,而背面画面转到正面开始另一画面。翻转用于对比性或对照性较强的两个段落。

4．定格

定格的表现形式是将画面运动主体突然变为静止状态,它的作用是强调某一主体的形象或细节,制造悬念表达主观感受,有利于强调视觉冲击力,一般用于片尾或较大段落的结尾。

5. 叠化

叠化是指前一个镜头的画面与后一个镜头的画面相叠加,前一个镜头的画面逐渐隐去,后一个镜头的画面逐渐显现的过程。

三、常用剪辑技法

1. 渐近或渐远式镜头剪辑

渐近或渐远式镜头剪辑是指在景别排列上对同一人物从全景、中景、近景、特写逐步跳切的画面组接,或反过来从特写依次跳切到全景的画面组接。这种手法在特定场景中可以刻画人物的内心世界,强调造型的对比,渲染气氛,加强节奏。

2. 动接动

动接动是两个明显动态的相连镜头的切换方法,方法与动作剪接点不同。动作剪接点是同一主体的动作切换,而动接动则是不同主体镜头的切换方法。例如,上一镜头是行进中的火车,下一镜头如果接沿路景物,那么一定要接和火车车速相一致的运动景物的镜头,这样才能符合观众的视觉心理要求。动接动也包括各种运动镜头的组接。在剪辑处理中,要紧紧抓住各种动的因素,如人物的运动、景物的运动、镜头的运动等,借助这类因素来衔接镜头,节奏上可以流畅而自然。

3. 静接静

静接静是在视觉上没有明显动感的镜头切换方法。在电影表现方法中,没有绝对的静态镜头,特别是故事片,每一个镜头的存在对情节的展开、人物的塑造都有积极的推动作用,因此,静接静是相对而言的,多数是指镜头切换前后的部分画面所处状态。

4. 静接动

静接动是动感不明显的镜头与动感十分明显的镜头的衔接方法,是镜头组接的特殊规律。由上一个镜头的静止画面突然转换成下一个镜头动作强烈的画面,其节奏上的突变对剧情是一种推动。值得注意的是,前面镜头的静止画面中往往蕴藏着强烈的内在情绪。例如英国影片《卡罗琳夫人》中,从她深为自己的行为不当而悔恨,突然接骑马追寻丈夫的急驰镜头,利用动作的强烈对比形成一种节奏上的跳跃,从而强调了一种特殊的情绪飞跃。这样的静接动在衔接上是跳跃的,但在视觉上镜头转换仍然是流畅的。

5. 动接静

动接静是在镜头动感明显时紧接静感明显的镜头的衔接方法,是镜头组接的特殊规律。相连的两个镜头,如果前一个镜头动感十分明显,接上一个静止的镜头,会在视觉上和节奏上造成突兀停顿的感觉。但是,这种动静明显对比是对情绪和节奏的变格处理,在以运动见长的影片构成中,动接静的特殊作用甚至超过静接动的某些效果,在特殊节奏变化的转场处理中,它可以造成前后两场戏在情绪和气氛上的强烈对比。

6. 分剪

分剪是剪辑技法之一。它是将一个镜头剪成几段,分别在几个地方使用。采用分剪有时是因为所需要的画

面素材不够,但已无法补拍,不得不把一个镜头分作几次使用;有时是有意重复使用某一镜头,以表现某一人物的情思和追忆;有时是为了强调某一画面所特有的象征性含义以发人深省;有时是为了造成首尾呼应,从而在艺术结构上给人以严谨而完整的感觉。如果分别在几处使用同样画面的镜头是按剧作结构和导演构思事先拍摄好的,则不属于分剪技法之列。

7．挖剪

挖剪是剪辑技法之一。它是为解决某个镜头内在拍摄过程中由于某种原因造成的遗憾和不足,而采取类似医学上外科手术切除的办法来抠掉诸如某一多余的表演过程、某一过长的停顿,以及由于摄影机运动过程中某一推、拉、摇、移动作与演员表演配合不准等必须剔除的画面段落的技术措施。

8．拼剪

拼剪是剪辑技法之一。它是用拼接来补救画面长度的不足。有些画面素材由于拍摄过程中的种种原因和困难,效果不理想。如拍摄野生动物活动的镜头时,动物不听指挥,更不能满足拍摄人员的一些特殊要求,只能顺其自然。因而有时虽然拍摄多次,拍摄的影像也很长,但可用的影像却很短,达不到所需的长度和节奏的要求。在这种情况下,如果有同样或相似画面内容的备用镜头,就把它们当中可用的部分剪下来,然后拼接在一起,以达到画面的必要长度。

9．分剪插接

分剪插接是剪辑技法之一。它是为加强戏剧效果或弥补拍摄过程中的缺憾和不足,而把表现一定动作内容的两个镜头分别按比例分割成两段、三段以至于更多小段,然后按故事发展顺序交替组接起来的重要剪辑手段。

思考练习
1. 剪辑在影像创作中的作用是什么?
2. 什么是保持连贯?什么是保持流畅?
3. 剪辑的基本原则是什么?

第九章 影像艺术的听觉元素——声音

课程内容：本章主要介绍了声音在影像发展历史中的脉络、声音的基本特性与语言特征，包括人声、音乐、音响与音画关系，使学生对影像艺术的听觉元素有较初步的认识，并逐步应用于影像创作实践。

重点：掌握声音语言的特性。

难点：声画关系以及如何艺术运用。

影像艺术是画面与声音有机结合的整体。如果只有视觉画面，没有声音，那么影片无论从生理上还是心理上都无法让观众满足。早期有声电影的出现，使电影从纯视觉的媒介变为视听结合的媒介，使得过去在无声电影中通过视觉因素表现出来的相对时空结构变为通过视觉和听觉因素表现出来的相对时空结构。不同的是，电视从它诞生的那一天起就是视听艺术。

声音的听觉经验一般被认为是无意识的知觉体验，但影像声音，尤其是音乐，通过与影像画面的多层次相互渗透及影响，以及自身音响效果的作用，在影像叙事意义上有着更积极的表现。[1]

第一节 声音的历史溯源与特性

一、声音的历史溯源

电影诞生一百多年来，经历了从无声到有声、从双声道立体声到多声道环绕声、从模拟磁性录音到全数字录音的发展过程，科学的进步为电影的艺术表现形式插上了腾飞的翅膀。

声音与影像作为电影的两大核心创作元素相互作用，互相依存，共同达到影片叙事、推进剧情发展、渲染气氛的目的，电影诞生之初只是运用影像来创作，这有着显著的局限性，虽然在没有声音加入时，创作者们可以竭尽所能地挖掘单由画面所能达到的造型艺术高度，并为电影的空间结构、镜头语言、视觉形式等方面的基本艺术规律奠定了有力的理论和实践基础，但单由画面来担当电影艺术创作的主要元素所带来的缺陷还是会随着时间的推移以及观看者越来越挑剔的审美态度所暴露出来。

1895年诞生的电影还只是"哑剧"，其中的人物还未开口说话，人们在惊叹电影所带来的前所未有的视觉体验的同时也抱有一种对于"无声"的遗憾。在无声电影时代，电影人在拍摄无声电影时使用了各种各样的方法来弥补电影没有声音带来的不足，除了现场乐队伴奏外，电影人还尝试使用画面来表现声音的特性。这种方法

[1] 郑亚冰. 电影声音与画面的协同性研究 [D]. 哈尔滨：哈尔滨工业大学，2011.

是使用心理暗示的方法，首先给一个耳朵的镜头表示倾听，再给一个表示声源的镜头来暗示此时画面中正在发出某种具有信息的声音。当然，与影像相比，声音仅仅是迟到了而已，在影像获得成功之前，对于声音录制的研究一直未停止脚步。[1]

实际上，早在电影诞生之前的1877年，美国发明家托马斯·爱迪生就发明了一种可以将声音记录下来的装置，也就是留声机，留声机发明后，唱片母盘的雏形——圆形蜡盘的录制，光学录音与磁性录音原理的确认，电影胶片的标准宽度、画幅尺寸与输片速度标准的确立，使声音最终能够被记录到了35mm电影胶片上。

第一部有声电影是1927年美国华纳兄弟电影公司拍摄的电影《爵士歌王》。从此，无声电影逐渐走向衰落，虽然这部影片只有几句对白和音乐，而且声音质量非常差，但这一段小小的声音却成为世界电影史上的一个里程碑。

声音的出现是电影史上的一次巨大变革。有声电影出现的时候，无声电影的艺术地位几乎已经到达了巅峰，而人们也已经习惯了无声电影的表现形式，产生了固定的审美习惯。声音的突然出现，影响的不仅仅是导演和演员，甚至是整个电影行业。有声电影的出现引来了一些电影批评家的质疑，这些人当中不乏包括卓别林在内的非常著名的导演、演员，他们极力维护无声电影的权益，他们认为将声音加入电影当中会因现实主义而导致美学上的缺失，而电影作为一门艺术，其特殊艺术价值就在于其表现手段的局限性。

苏联电影试图发展电影声音美学的努力是世人所公认的。在1928年，在苏联电影还没有录音设备的时候，爱森斯坦、普多夫金和亚历山大洛夫就在当年联合发表的《有声电影宣言》中表示了对声音出现的欢迎，宣言中指出声音这一新的电影创作元素正被全世界越来越多的国家所关注，对电影这一"伟大的哑巴"终于开口说话表示欢迎，并且他们认为声音这一元素如果不得到良好的理解，将妨碍到电影的正常发展，爱森斯坦等人对声音作为蒙太奇的一种创作元素在电影中的作用加以了肯定。

科学技术的进步为有声电影的出现提供了必要的技术基础，有声电影彻底变革了当时的电影产业，改变了电影院。新的技术系统使电影声音不再是依场地与乐师而变化的部分，从而成为电影语言构成之一。从此以后，声音便成为电影构成元素中不可或缺的一部分。同时，新技术还引发了新一轮的"电影是什么"的观念，以及对电影声音与影像画面关系的新的探讨。

二、声音的特性

（一）声音的基本性质

声音的本质是某种振动频率的波动，不同频率、振幅、谐波形成的音色、音高，不同的时间差与方位的传播与反射造成不同的场景空间感，音量的变化还可以表现声源的空间距离的变化。

影像中的声音将各类声音元素艺术性地反映在影像作品中，声音形象与人类自身各种感官之间有着内在的重要联系，是形成综合听觉印象的一种重要特性。各种自然现象通过感性体验进入声音范畴，使声音产生强烈的感染力。语言音调、音色、力度及节奏等物理属性有利于在影像创作中刻画人物性格。

（二）声音的空间特性

有声电影的空间是由光影和声音塑造的。单声道的录音系统可以忠实地体现声音的距离、纵深运动等空间特征。立体声系统还可以体现横向运动，因此它大大增强了银幕上二维影像的立体幻觉。声音的全方向性传播

[1] 姚国强. 影视声音艺术与技术[M]. 北京：中国广播电视出版社，2003.

特点及人耳全方向性的接收形成一个无限连续的声音空间,因此在事件或叙事空间以及超事件或超叙事空间中,声音没有画内画外空间之分,只是声源有画内画外之分。

(1) 环境感:人耳可接收来自任何方向的声音,这一听觉特性是进行影像作品中的声音空间环境创作的基础。

(2) 透视感:又称为距离感、远近感或深度感。当声音景别的透视感和画面景别的透视感相吻合时,可以使观众体会到声音的真实感。

(3) 方向感:声音的方向感(方位感)。不同空间环境里,声音到达耳朵的时间、强度和音色不同,由此可辨别声源具体方向和发出位置,从而使观众产生身临其境的感觉。

第二节　语　　言

电影的语言运用可以比文学更复杂,它是口说的而非文字书写的语言,语言可以直接表达人的思想感情和情绪,不仅是语言本身所传达出的信息,语言本身的音色、力度、音调等因素都会传达出不同的情绪、感情和说话者的性格特征。在演员抑扬顿挫的表达中,同样一句话,强调与弱化某一部分,会给观众造成不同心理感受与结果。

电影声音中的语言包括与口形不同步的主观语言,又称画外语言,即内心独白与旁白。内心独白是剧中人物在画面中对内心活动所进行的自我表述;旁白则是以画外音的形式出现的人物语言。

我们通常所说的语言是人与人之间进行交流和沟通时所使用的必要手段,对白就是影视剧中人物之间进行交流的语言,它在影像中使用最多,因此也是最为重要的语言内容。独白即影片角色独自说话,台词由一名角色完成,主要用于角色表达自己的情绪、某个事件的解释说明,也就是我们通常所说的"自言自语",也可以用于表现一种神秘、悬疑的气氛,这在恐怖片与悬疑片中较为常见。

影片中人声的建构及语言功能介绍如下。

(1) 对白。电影中人声的主体对白在影片尚未开拍的剧本中便已确立了,对白在电影构成上彻底改变了无声片以对白字幕中断画面叙述的构成方法,保证了画面叙述的连贯性,在电影艺术史上是一次技术性的突破,又是艺术建构上有划时代意义的变革,对白使影片在整体叙述上具有连贯性、流畅感,增加了观赏的娱乐性,也大大丰富了电影的叙述容量。

(2) 剧本的言语、影片里的言语(对白、旁白)。这是扮演人物的演员说出来的,怎么说、说的处理方法是演员和导演在影片中塑造人物形象的重要手段。演员的嗓音、音色、音高、力度、宽度对声音的控制能力和表现力不同,用不同的语气、声调和节奏以不同的潜台词作为处理对白的心理依据,便可以表达人物不同的情绪内涵,不同的形象色彩,由此可以产生不同的话语意义。

(3) 口说的语言。这比文字写的同样一句话表达出的情感更为复杂、丰富、生动,如由梅丽尔·斯特里普或达斯汀·霍夫曼这样优秀的演员来说某句对白,可以有十几种处理方式,得出十几种语境的意义,更不必说一段莎士比亚式的独白了。像劳伦斯·奥立弗这样的演员,他的声誉也多半建立在他掌握语言细微差别的天才上。例如,在词与词之间加上抑制不住的傻笑,或者用嗓音突然强调某一个词,一次停顿,或是歇斯底里地尖叫。[①]

(4) 文学式对话。大多改自世界文学名著,其中的对话、独白、旁白都是作者的话,具有含蓄的隐喻性、象征性的表述,是要通过画面镜头的视觉形象去传递的。如雨果小说改编的电影、巴尔扎克小说改编的电影、狄更斯

① 路易斯·贾内梯. 认识电影 [M]. 焦雄屏,译. 北京:世界图书出版公司,2007.

小说改编的电影、托尔斯泰小说改编的电影、陀思妥耶夫斯基小说改编的电影,那里的对话含义往往要通过对白与画面镜头形象的组合、对比、连接,在互动互补的联袂中表述。

(5)表现主义、超现实主义电影的对话。如布努艾尔拍摄的《资产阶级的审慎魅力》中的人物对白,由夸张的、不连贯的、跳跃式的语句构成,演员表述也带着某种夸张戏谑的语调。库布里克拍摄的《发条橘子》中的对话是在嬉笑式与教官式训诫对峙中进行的。[1]

(6)现实主义的对话。采用日常语言、生活化用语,这是大部分电影中采用的语言方式。它们是电影的现实主义本性在对话语言中的体现,讲话的语式、语调节奏是自然、通俗、简明的大众化风格。电影对白的口语化来自现实生活,生活化、大众化的语言能令观众感到亲切、自然、真实。

(7)方言。方言是最具有地方色彩、生活韵味、语言特色的对话语言之一。方言能丰富影片的生活气息和人物个性。

(8)旁白。这是电影里除对白外,另一种口说的语言。旁白在故事片中的运用提高了影片的叙述能力,利于实现时间、空间的省略压缩和自由跳跃的连贯性,也大大丰富了对人物心理与情感展示的表现力。

(9)解说旁白。这起于纪录片创作。在纪录片制作过程中,因记录的影像资料信息的实录、抢拍不全、不完整,常常难以构成一个系统的、完整的信息,无法完成一部纪录片的表述,这时便须加上旁白——解说性的补叙,以便连接画面/镜头的影像信息,给观众传递该片所要表述的完整内容。

第三节 音 响

我们生活的世界无时无刻都有音响环绕四周,比如风声、水声、虎啸龙吟、树叶婆娑、雷鸣电闪、城市中的车水马龙等。即使是寂静的深夜,蚊子的嗡嗡声、房间里钟表的嘀嗒声也是音响。

影像作品里的音响是指除语言与音乐之外的其他所有声音,影像作品中音响的加入虽然晚于音乐和语言,但影片对音响的运用却比音乐和语言灵活得多。音响在影片中起着渲染气氛、制造悬念、增强影片真实感、扩大观众视野、给画面提供具体的真实空间环境等作用。生活环境中的一切声音在影像中加以艺术的处理都可作为音响效果。音响不但是作为真实空间环境的写照,而且也作为环境气氛来烘托人物的情绪。其作为创作元素进入电影当中,有着更为深远的意义。

一、音响的分类

影像作品中的音响主要按发声物体属性进行分类,而且所列分类并不能涵盖所有自然界中的音响,但将大多数已知音响进行分类有助于影像工作者在前期准备、拍摄,以及在后期制作过程中寻找合适的素材创作适合影片主旨内容,并获得与语音、音乐、画面相得益彰的综合效果。

1. 动作音响

动作音响是指影像作品当中人物角色或者各种动植物活动时所发出的声音,如收拾餐具的声音,人走楼梯的声音,房门、车门打开或关闭时的声音,动作片武打搏击的声音等。动作音响的发出与发声物体的动作始终保持

[1] 韩小磊. 电影导演艺术教程 [M]. 北京:中国电影出版社,2004.

着完全一致及同步的关系。

2．自然音响

除人类社会以外的自然界存在的各种声音,例如地震、海啸、风声、雨声等,都是自然音响。自然音响主要用来表现画面的空间环境信息,增加真实感等。在影片中,利用自然音响可以烘托气氛,表现不同时代、不同季节、不同地域等。在自然音响中,我们把动物音响也划归其中,包括鸟类、兽类、鱼类等动物发出的各种啼鸣、吼叫、扑翅、行动的声音。

3．军事音响

军事音响是和战争有关的各种军事武器装备发出的声音,如枪炮声、爆炸声、轰炸机呼啸而过的声音、子弹飞驰而过的声音、战车引擎的轰鸣声等,这种音响常见于战争题材的影片。在模拟录音时代,由于种种技术条件的限制,录音设备的动态范围、频响范围等技术指标都不是很高,对于大动态高频响的炸弹爆炸声录制效果并不是很好,这也造成了过去的战争电影的军事音响普遍非常单一,且信噪比很低。但随着数字录音技术的发展与数字音频制作的出现,现在的军事音响已经可以达到以假乱真的效果,震撼程度甚至超过了真实的枪炮声。

4．机械音响

机械音响是指机器工作运转时发出的各种声音,例如工厂吊车发出的声音、钟表发出的声音、电风扇转动的声音、警报器的声音等。机械音响可以为影片提供真实的空间环境信息。

5．交通音响

交通音响是由各种交通工具发出的声音,例如地铁、汽车、火车、飞机、轮船、自行车等发出的声音。

6．特殊音响

特殊音响是人为制造出来的非自然声音或者是对自然声音进行变化处理后的音响。大量科幻片、恐怖片、魔幻片、战争片等都使用了特殊音响,如远古时代的恐龙叫声、太空中飞船的声音等。影片《侏罗纪公园》中恐龙发出的声音就是通过合成多种动物声音后获得的结果。

二、音响的功能[①]

1．增强环境的真实性

最直观的意义上,音响的出现主要是为了增强环境的真实性,因为在人的感觉中,一个有声有色的世界才是真实的、可以触摸的。美国影片《拯救大兵瑞恩》在一开始的诺曼底登陆作战一场戏中,用惊心动魄的音响效果把战争的残酷、惨烈表现得淋漓尽致。看过此片的人们很难忘记那子弹射入水中、打进肉体的可怕效果。

2．渲染画面的氛围

例如,《精神病患者》中水声、刀声、尖叫声巧妙地将快节奏短促相接,使恐怖悬念的氛围赫然显现;《黑客

① 百度文库,http://wenku.baidu.com/view/719a82503c1ec5da50e27092.html.

帝国》里用"嗖嗖"的音响刻画高速拍摄的子弹的速度。这些重要工具的声音塑造都增强了影片潜在的刺激度,突出的音响效果弥补了画面无法表现的对这些工具重大作用的强调,因为它们较小、活动量有限、视觉冲击力不足,而这些缺陷在声音塑造之下得到了及时的补救。

在悬念片、恐怖片中,运用这种音响效果可以大大增强紧张感、恐怖感,特别是当我们听得到音响效果但却看不见声源的存在时,会加倍感到害怕,从而引发观众的情绪效果。如影片《小岛惊魂》中,经常出现不明来历的脚步声、从房顶传来的物体移动声、方向不明的垃圾桶里啼哭的声音等,大量画外空间音响使得影片的神秘感、悬疑感大增。

3. 叙事功能

在电影中,音响除了能和画面配合塑造逼真的声替代画的场景外,还能够作为叙事的动力,打破原画画面内的平衡状态,使故事向前推进。匈牙利著名电影理论家贝拉·巴拉兹在他的《电影美学》一书中指出:"声音不仅是画面的必然产物,它将成为主题,成为创作的源泉和成因。换句话说,它将成为影片的一个剧作元素。例如,声音将不仅是一场决斗的伴衬物,而且可能也是决斗的原因……"我们经常在电影中看到,突然出现的画外声音如电话铃声、打碎东西的声音使原场面陡然变化,新的矛盾或事件出现,这是电影剧作的常用方法。

4. 转场功能

声音是电影极其重要的转场手段,它不仅可以使上下镜头建立联系,还可以使画面的转换实现自然的过渡,减小视觉的跳跃感。声音转场的基本类型有:相似声音剪接、声单延宕、声音前置、声音交叠。相似声音剪辑是上下场声音在音强、音质、音高方面相似而直接切换时声音变化的感觉不明显,从而实现流畅的转场。声单延宕是将上个场景中的声音保留到下个场景中,使上下画面的连接看上去连贯。声音前置则相反,是指下一场景声音提前进入上一场景画面中。声音交叠是指利用上下场景声音的物理特性使两个场景的声音相叠,实现流畅的转场。

5. 静音的艺术效果

电影理论家波布克把声音元素总结为以下5项:对白、叙述与旁白、音响效果、音乐、静音。其中静音的作用尤其需要引起注意。静音也是声音中的一个元素,如果运用得恰到好处,可以起到比音乐、音响齐鸣更有感染力和震撼力的效果。在影视剧中,导演会安排在某个时刻,将所有的音效突然去掉,以静音的手法来作为死亡、不安、紧张、危险的象征。例如,《拯救大兵瑞恩》开头的登陆片段使用了静音的手法,主人公望着正在接近的海滩,忽然周围的一切声音都消失了,表现出了主人公内心剧烈的紧张感。

第四节 音 乐

在无声电影时代影片就已经有音乐伴奏,应该说最先进入到电影当中的声音元素就是音乐,音乐进入电影后便有了一些特殊属性,一些普通音乐所没有的属性。这些属性为电影的叙事服务,同电影想传达的思想情感相一致。音乐通过音的长短、强弱、高低变化来进行演绎,并且通过节奏、和声、旋律来反映人类的复杂情感,这一点是其他艺术形式所不及的,人类语言所不能表达的情感,音乐却可以轻易表达出来。音乐可以微妙又直接地操纵观众的情绪,使影片更加流畅、完整,从而更好地诠释影片主题。

一、影像音乐的特点

音乐被称为"在时间中流动的艺术"。戴里克·柯克在他的《音乐语言》一书中指出:"音乐可以和下面这3种艺术进行比较。在它的类似数学的结构方面和建筑比较;在它的表现物质对象方面和绘画比较;在它的用一种语言去表现情感方面和文学比较。"由此可以看出,音乐是具有时间、空间特性,善于表现情感的特殊艺术。

音乐所表达的内容不是直接而具体的,但它在激起人的情感和情绪的反应方面是最准确和细腻的。音乐所表现的思想感情不可能像对话和自然音响那样与具体声源有直接的联系,以及像视觉元素那样具体准确地表现客观表象。音乐所表现的更多不属于题材本身,而是针对题材的情感关系。

影像音乐是影视作品的重要有机组成部分。作为听觉艺术和时间艺术,音乐进入影像艺术之后本质不变,其要素仍是旋律、和声、节奏等。但是,影像音乐创作的艺术构思、艺术结构和音乐形象的体现都受影像作品的艺术总构思、总结构和画面视觉形象的制约。影像音乐不同于纯音乐之处在于音乐必须根据影片的题材内容来进行构思创作,服务于影像的具体空间和叙事情境,与人物性格、情感状态、故事的发展走向有直接的关系。影像音乐的限制主要体现在以下方面。

一是分段陈述、间断出现的不连贯形态。独立的音乐作品中,音乐以连续不断的时间运动和严谨的曲式结构形式来表达作品的内容。但是电影中的音乐却不是连贯的,必须根据剧情的需要间断出现,并随着叙事节奏的编排适时而起。

二是整体上要与影片相伴而行,音乐作为电影声音总谱中的一部分,必须要与整部影片的艺术风格相统一,并要有助于创造丰满的银幕形象和表达人物的情感心理。

二、影像音乐的分类[①]

影像音乐根据音乐介入影像作品的方式分为有声源音乐和无声源音乐;根据创作取材来源分为原创音乐与非原创音乐。根据音乐声源形式来看,影像音乐包括器乐和声乐两部分,器乐主要是指单纯由乐器演奏的音乐;声乐是指影像中人物演唱的歌曲,它不但有音乐旋律,还有可以直接表情达意的歌词。影视歌曲又可分为主题歌和插曲,主题歌是指表达影片主题或概括全片基本内容的歌曲,是全片音乐的中心;插曲是指为影片某一场戏或某一场景所写的歌曲,如影片《小花》中《妹妹找哥泪花流》。

1. 有声源音乐

有声源音乐又称画内音乐、现实音乐或客观音乐,是指影片叙事时空中有声源所提供的音乐,例如影片中演唱者、乐器演奏、电视机等发出的音乐。有声源音乐的存在有两种情况:一种情况是指音乐由画面中的声源所提供,观众在听到音乐的同时,也能在画面上看见声源的存在;另一种情况是观众在画面中没有看到发出音乐声的声源,但观众在日常生活体验中会认为这种场景常会存在音乐声源。

2. 无声源音乐

无声源音乐又称画外音乐、功能性音乐或主观音乐,是指影片中并非来自画面时空所提供的音乐。这种音乐多是由作曲家创作或者由音乐编辑选编而成的,是根据作品塑造人物性格、渲染气氛、揭示作品主题等的需要而

① 百度文库,http://wenku.baidu.com/view/719a82503c1ec5da50e27092.html.

设计的音乐,起着解释、充实、烘托、评论画面内容的重要作用。

电影中有声源音乐与无声源音乐有时是可以相互转化、交替使用的,比如同一首歌在影片中多次出现,第一次可以是主人公直接演唱,是有声源的;后面则以无声源音乐的形式多次出现,如电视剧《爱了散了》中的主题曲。

3. 影像音乐的功能

音乐的进入给影视艺术的创作带来了新鲜的元素,同时音乐也担负着造型的重要责任。它不仅参与叙事、传达情绪、表现主题、塑造时空、表现时代感、塑造人物,还能够影响或者控制影片的节奏,形成独特的声画蒙太奇等。

(1) 直接参与叙事,推动剧情发展

影视剧中的音乐往往会像声音的其他两个构成元素——语言、音响一样,作为剧作元素参与到影片的叙事当中去,推动剧情,甚至决定情节的发展方向。而音乐作为剧作元素往往在不留痕迹的时候便把剧情推到一个叙事的关键点上,它比语言更含蓄、更具韵味,又比音响更直接、更具感染力。

(2) 表达情绪与主题

音乐可以通过独特的方式来体现人的丰富复杂的感情状态。同样,音乐进入影像作品之后,也担当起体现人物情感的重任。影像音乐很擅长揭示人物的内心世界,表达银幕上人物复杂的内心情感。影像作品借助音乐的主要目的是用音乐加强影片的感情色彩,从而促成整部影片与观众情感的契合。起到这种作用的音乐在影片中可以是有声源音乐,也可以是无声源音乐;可以是乐器,也可以是歌曲。

如影片《城南旧事》中主题歌歌词"长亭外,古道边,芳草碧连天,晚风佛柳笛声残,夕阳山外山"的多次出现,蕴含着一种强烈的怀旧和伤感情绪,从而与视觉形象以及故事一起出色地传达出"淡淡的哀愁、沉沉的相思"的情绪气氛,成功地再现了原作的"往事"神韵。

(3) 渲染环境与气氛

音乐作为情感表达的载体,可以很好地渲染环境与气氛,如一些格调欢快的环境中用活泼欢快的音乐来衬托,很多恐怖影片则是应用恐怖音乐来制造恐怖的效果。

第五节 音画关系

影像是"视听"艺术。这个银幕和荧屏世界由画面和声音共同承载,也是同时以视觉和听觉两个通道诉诸观众的。声画关系在世界电影理论界有各种表述,而"声画对位"最早由爱森斯坦、普多夫金和亚力山洛夫首先提出,后来爱森斯坦又提出"听觉和视觉的呼应"问题。美国电影理论家梭罗门在《电影的观念》一书对声画关系的意见是"声画统一",他说:"声音和画面必须以主题为基础实现某种不言而喻的统一,才能表现一个重大的电影观念。"就银幕空间和银幕形象的塑造而言,画面与声音应是相辅相成、缺一不可的。从人们的生活经验出发,我们会觉得人们对视觉画面的正确感觉其实是与声音的同步灌输密不可分的。

一、声画合一

声画合一是电影中最基本、最常见的声画组合关系,又称声画同步。它要求发出声音的人和物与其声音保持

同步进行的自然的关系,要求声音与画的出现在时间上的一致性,使画面中视像的发声动作和它所发出的声音同时呈现、同时消失;声音与画面紧密配合,在节奏和情绪上基本一致,而且要求声音与画面在内容和性质上保持一致。

在正常情况下,人们的视听是一致的,声画合一就是以此为依据的。声音要与画面相配合才能发挥作用。这类声画关系中画面居于主导地位,声音必须与画面结合在一起才有意义。声画同步可以加强画面的真实感和现场感,提高视觉形象的艺术感染力。

二、声画分离

声画分离也称声画分立,是指画面中的声音和形象不相吻合、不同步、互相离异的蒙太奇技巧。声画分离意味着声音和形象摆脱了互相间的制约,具备了相对的独立性。它们通过分离的形式,在新的基础上求得和谐和统一。声画分离的运用使电影突破了舞台剧的限制,为电影艺术再现生活开拓了更加广阔的天地。声画分离的形式可以有效地发挥声音主观化作用,还能借此衔接画面、转换时空。它可以以同一种持续进行的声音为纽带,把一系列表现不同场景、不同内容的画面组接起来,构成自成首尾的蒙太奇段落。声画分离的直接结果是突出了声音的作用,使它从依附于形象的从属地位解放出来,成为独立的艺术元素。声画分离以分离的形式加强了声音同画面形象的内在联系,使之更加富有感染力,从而丰富了电影的表现手段。

三、声画对位

声画对位是指声音与画面在情绪、气氛、节奏以至于内容等方面是相互对立的,从而更加深化影片的主题。这是声画分离的进一步演化,它是指声音和画面各自独立而又相互作用的一种结构形式。声音和画面分别表达不同的内容,它们独立发展又相互配合,分头并进又殊途同归,从不同方面阐释同一含义,并产生对比、象征、比喻、联想等效果。电影《红高粱》中"我奶奶"被日本鬼子开枪击中的升格镜头是典型的悲剧场面,而音乐却是欢快的唢呐声,音乐与画面形成极大反差,更彰显了一种悲壮的情绪与气氛。

思考练习

1. 如何灵活应用有源音乐与无源音乐?
2. 音响在电影中主要有哪些作用?
3. 选一段你认为音乐、音响处理较好的影片进行分析,并讲出它好在哪里。

第十章 数字化对传统影像语言的挑战与影响

课程内容：本章对数字化时代的数字技术进步给视听语言带来的影响进行了分析，包括对原有电影本体理论、视听语言的语言特性及影像传统美学内涵的影响，使学生了解数字技术对影像艺术视听手段的丰富与补充，对数字影像视听语言发展趋势做初步的探讨。

重点：探讨数字影像视听语言的现状与发展趋势。

难点：探求数字技术手段的语言转化。

影像艺术已经进入数字时代，传统的影像制作工艺已变得面目全非。在这个改变的过程中，数字技术不但影响着影像制作的模式，而且它的科技优势也已转化为一种新的思维方法，影响着现代影像创作者讲故事的方式。因为从数字技术与影像艺术结合的那一天起，无论是故事的走向、影片的风格、结构与形式、镜头语言体系，还是影片承载的内容、现实与幻想之间的转换，都以一种全新的方式出现并充分地扩展了电影与电视题材范围，增加了前所未有的表现力。《阿凡达》导演詹姆斯·卡梅隆对此有过精辟的论述："新出现的工具和思路开放型的创作方式（也）赋予了讲故事的人实现他们最疯狂想象的手段。"[①]

数字技术引发了影像创作叙事表意手段的深刻变革，拓展了影像的造型手段和表现领域，甚至促进了影像制作理念和方法的变化，但是，如果说数字技术促使视听语言的语法，尤其是视听语言的思维方式、叙事表意方式和结构手段实现了根本性的超越与改变，尚为时过早。在电影100余年的发展过程中，影像视听语言经历了蒙太奇理论的诞生、声音的运用、色彩的运用、长镜头理论的出现等主要变化。数字技术的运用给电影语言语法带来的本质改变，还需要长时间的理论探讨与实践检验。

第一节 数字技术带来了对影像语言的重新探求

一、影像语言与本质的重新审视

电影的"本体论"探讨早于电视，已经形成较完整的理论体系。电影的本性在于对物质现实的复原，因此，纪实性是传统镜头语言的基本要求。而在数字影像视觉特效领域，达到虚拟与现实的融合，利用特效再现真实更成为数字技术追求的目标。由于数字技术带来的奇观景象和电影对摄影机的摆脱，众多学者开始质疑传统电影理论，并反思电影的本质。在数字技术大举进入影像创作的今天，这依旧是一个悬而未决的问题。当然，结合上

① 安燕.影视视听语言[M].重庆：重庆大学出版社，2011.

述分析,我们也可以从另外的角度来说,数字技术改变了"电影"一词的内涵,重新定义了电影。

数字技术的应用,对影像的本质特性、作者主义电影、机器理论、观众理论、现实主义以及美学等电影理论经常触及的问题造成了极大的冲击。我们看到的真实世界已不再是对现实的记录,电影被认为是与生俱来的记录本性受到最根本的挑战。面对电影的真实性讨论,传统电影理论已经难以找到支撑点。

在对传统电影的定义和本质进行重新界定的基础上,我们可以很容易地看出,数字技术对影像带来了很大的变化,使其表现领域和造型手段得到了前所未有的拓展。但是,数字技术对电影语言"语法"的影响并不大,无论是摆脱了摄影机的《玩具总动员》,还是数字特技完美融入叙事的《阿甘正传》,都仍然沿用着传统的叙事语言技巧,并使之更加完善。无怪乎有学者认为,20世纪四五十年代以来确定当代电影面貌的技术已经全部完成,剩下的都是一些添砖加瓦的局部增补。与此同时,电影语言也完成了演化,自蒙太奇理论和长镜头理论之后,再也没有新的语言规范出现。美国的电影学者在分析一系列影片之后,指出:"好莱坞讲故事的方式在一些重要特征上与制片厂时代相比并没有根本的变化。""如果我们考查一下最近40年来的视觉风格……在表现空间、时间和叙事关系等方面,今天的电影大体上仍旧遵循着经典电影的基本原则。"①

因此,尽管数字技术拓展了电影的造型手段和表现领域,使作为电影语言词汇的影像有了翻天覆地的变化,甚至促进了电影制作理念和方法的变化,但它并没有促使电影语言的语法——尤其是电影语言的思维方式、叙事表意方式和结构手段——实现根本性的超越。从这个意义说,它是否会对电影语言的语法产生重大影响还需要我们投入时间在创作学习实践中深入探索。②

二、影像语言的美学思考

从美学的角度来说,我们需要思考的是:当电影的影像不再是真实的影像,而变成数字特效合成影像时,电影的"真实"本性将会改变吗?当影像的载体不再是成捆的胶片,而是一块小小的芯片时,电影的科技本性又该给我们什么新的启示呢?当我们能在任何地方、任何时间看任何我们想看的电影,并且还能参与影片的进程和结局的修改时,电影与电子游戏的界限何在?当我们每个人都能进行电影制作的尝试时,电影之间的差异究竟在哪里?等等。总之,数字技术正以摧枯拉朽的速度淘汰着传统的电影制作技术、观影方式和人们的电影观念。过去的辉煌已经成为历史,现在是一片模拟与数字交相混战的泥潭,未来的电影之路该走向何方?电影这门与技术共生共荣的艺术,在面临一次比以往更为剧烈的技术革命时,不得不再次遭遇人们无情的拷问:电影是什么?③

以巴赞为代表的现实主义美学是以真实景物影像(第一种生成方式)为基础的,但是,数字技术完成的虚拟影像完全不同于真实景物影像,两者的差异最鲜明地体现在影像的来源上。如果说巴赞的现实主义美学十分依靠外部现实,那么数字影像则并非完全如此,它的成像极有可能是艺术家头脑中的想象物,它在现实中也许不再有对应物,而是主观想象的产物,因而影像也不再具有毋庸置疑的客观性。正如一些西方理论家认为:"影像和具体物质之间的联系变得越来越微弱……影像不再能保证视觉的真实。艺术家不再需要在真实世界中寻找一个适宜电影表现的模特儿,一个人可以给予抽象的观念和不可能的梦境以具体的形式。某些理论家则把数字影

① 戴维·波德威尔.强化的镜头处理——当代美国电影的视觉风格[J].世界电影,2005(4).
② 卢锋.数字技术与电影语言的伪革新[R].基金项目:南京邮电大学2006年"青蓝计划"科研项目(NY206029).
③ 赵梅芳.数字化电影美学研究[D].南京:东南大学,2005.

像称之为'虚拟的非现实',而不是'虚拟现实'。影像不再是一个摹本,而是在一个交互关系中有了自己的生命和动力,与具体拍摄场景、气候条件以及其他限制没有关系。"[1]数字影像在电影中占有越来越大的比例情况下,以"照相写实主义"为基础的巴赞的"摄影影像的本体论"已陷入失效的境地。

由于数字技术对电影制作和美学内涵的重大影响,电影的面目变得越发扑朔迷离起来,它对电影语言的改变是全方位的。电影导演的身份已发生改变,导演不再是高高在上统领一大帮摄制组成员的领头人物,而可以是任何人。制作电影对于个人来说,不再受到传统电影制作过程的种种限制,从而获得了更多的自由度和书写的可能,它导致观众的视觉焦点发生迁移,由主题性的欣赏变为一种视觉刺激的沉浸,同时改变了传统电影的观影方式与接受美学,使之成为一种互动的行为。

数字化时代电影与传统电影的本质区别在于,它给我们看的,可以不是被涂抹在带状透明醋酸片基上的溴化银粉末通过光学透镜与机械运动所记录的现实物质世界中的光影变化,而是运用计算机通过数字组合而成的视觉魔幻。它可以弄假成真,把艺术家的视觉想象变成同我们在现实生活中的视觉经验毫无二致的视觉感受;也可以幻真成假,使现实的物质世界在银幕上完全变了样。由于有了这样的技术手段,现实中有可能发生但不可能再现,或者有可能再现却又因传统工业技术的缺陷而不可能被记录的景观,便具备了被展现出来的可能性;甚至根本不可能发生在现实中从而被人类视觉所感知,而只可能发生在人脑幻想中的林林总总,也可以轻而易举地成为能够为人类视觉所感知的物化的电影信息。[2]

第二节 数字技术丰富了影像艺术语言与创作手段

数字技术进一步丰富了电影语言的影像"词汇",为影像的产生带来了很大变化,使其表现领域和造型手段得到了前所未有的拓展。数字技术对电影语言的影响有其丰富的技术基础,并且已经介入电影制作的整个操作细节过程。在电影的前期筹备阶段,就有若干种编剧的软件、程序、模板可以利用,剧本写作中的场景、对话、动作、技巧的固定格式可以直接地运用,所有的人员可通过网络进行互动交流,同时修改剧本;工作人员利用计算机、磁盘、服务器仔细研究每一个拍摄细节的预算;计算机、数据库、电子表格、网络、传真、调制解调器、软件包可以使投资人、监制、出品人、制片人、导演及各个职能部门开展所有的工作,甚至在不同的空间通过网络进行讨论和前期准备;可以充分利用软件对场景、布景、道具、气氛、色彩、人物、构图、角度、运动、反差等进行形象化预审视;可以用二维或三维图形图像设计和演示重要的情节和动作。

一、数字技术造就的电影时空重构

数字媒体影像是在空间里展现时间,在时间中延续空间的艺术。创作者们不断扩展着数字媒体这一最新的影像表现形式。从画面造型、影像剪辑、摄影运动控制等方面不断地突破现实时空对影像时空的制约,改变着传统视听语言在数字媒体影像中的表现形态。数字媒体影像的叙述在时间和空间的运用上有着极大的自由,将传统电影中的各项理论实验性地运用在数字媒体上,创造了种种新颖并超出常规的镜头组合的理论,使得人们对时

[1] 陈犀禾. 虚拟现实主义和后电影理论 [J]. 当代电影,2001 (2).
[2] 余纪. 数字化生存中的电影美学 [J]. 文艺研究,2001 (1).

空把握有了更具个性化的改变,各种视听语言的创新随之源源而来。①

在电影的时空重构中,利用传统的蒙太奇手法简单地剪切或叠化就可以完成从一个时空到另一个时空的转换。随着数字技术的发展,由计算机辅助进行操作的电影摄影设备越来越多,计算机参与制作的三维虚拟的主体与场景融合在拍摄的现实影像中,实现了真实与虚拟的主体以及场景和现实场景时空的交互,实现了非现实世界的现实化融合,幻想与科幻影片在科技进步与商业电影繁荣的背景下获得了惊人的发展,这些影片的共同特点就是实现了对未来的或超现实事物想象的视觉化,创作者可以通过技术手段自由地表现超越现实的新空间。

当今,摄影机运动控制技术已将机械技术与数字技术同时应用于现代电影摄影及合成技术。早期镜头的移动对影像后期合成影响很大,当不同的素材合成在一起时,需要确定镜头空间位置、运动的幅度与方向,否则会影响最终合成效果。摄影运动控制系统完全可以实现运动镜头特殊合成效果的严格匹配,它能帮助摄影师准确控制摄影机的速度和定位,实现各种幅度的运动轨迹和精确的记录与重复,通过利用运动控制系统重复拍摄不同空间下几个相同的精确运动镜头轨迹,并保证所有的运动效果相一致,然后通过后期的合成技术将其合成在一起,不留痕迹地在一个长镜头里实现奇异的跨时空的视觉效果,有效强化了对影像时空的转换与控制。

同样与数字技术相关联的"凝固时间"(frozen time)或称"子弹时间"(bullet time)对电影时空结构具有颠覆性的改变。它在《黑客帝国》中的应用获得了巨大成功。它的拍摄方式是用120架照相机近乎全空间方位阵列围绕被拍摄对象,通过计算机控制快门曝光的顺序与间隔,然后把得到的不同方位的系列静帧画面扫描进入计算机,修补相邻照片之间的差异,通过计算机调整连贯编辑在一起,使之不致出现跳闪感觉,动态形象与场景合成后,就可以得到全方位360°空间位移下的流畅动作。

"凝固时间"是在不同视角进行空间上的分解。时间并不再只是按纵向线性的流程,而是在空间中也发生了超越现实的形变,形成一种难以置信的时空视觉效果(图10-1)。

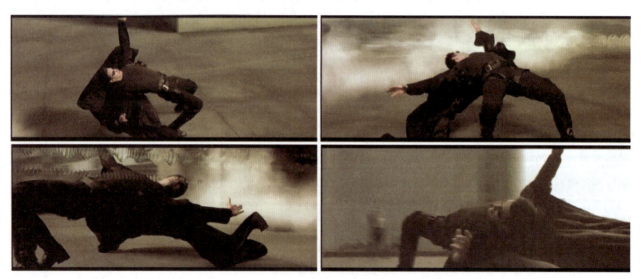

图10-1　影片《黑客帝国》

《黑客帝国》第一集获得成功后,导演沃卓斯基兄弟和特效总监约翰盖特的特效团队以照相机阵列技术为基础,开发运用了"动作捕捉"(图10-2)和"虚拟摄影"技术。一直到后来电影《阿凡达》中的"表演捕捉"(图10-3)和"模拟摄影机",都有照相机阵列技术的影子,并最终升级为高清摄影机阵列,做到了捕捉与虚拟场

① 景天竹. 时间与空间的魔术数字媒体影像的视听语言表现 [D]. 北京:北京交通大学,2012.

景的同步融合。表演捕捉技术是记录演员在表演时在空间中所产生的数据,真人的动态表情、肢体语言经过计算机的处理之后,转换为数据模型,以此为骨架,在上面填上 2D 或 3D 角色的"血肉",最终合成银幕上活灵活现的角色。也就是将真人的动态表情变成虚拟人物形象的表情和肢体语言的技术。

图10-2　动作捕捉技术

图10-3　表演捕捉技术

这些新技术最重要的特点就是照相机阵列技术基础上的虚拟空间与现实空间的无缝对接与预览,演员身穿特制感应器,其动作变化细节与运动轨迹甚至表情被照相机或摄影机阵列系统完整地捕捉下来,输入大型计算机系统,在导演的控制下,摄影机镜头在计算机虚拟空间中可以自由地摆放与运动,可以围绕运动主体自由地翻滚、减速或加速,不管是虚拟制作的人物与场景还是实拍的人物与场景,在顺畅流动的影像中融合得天衣无缝,虚拟时空和现实时空的界限变得难以区分,这是摄影机械运动控制所难以企及的视觉效果。"凝固时间"技术的发展与进化远远超过了早期的预想,必将为电影时空结构带来超越传统的全新观念,数字技术的参与造就了新的电影时空结构。

二、数字技术下的剪辑手段对于蒙太奇理论的深入应用

电影蒙太奇随着摄影机与剪辑艺术的发展而进步,创新随着时间的推移也不断地出现,电影的剪辑开始追求时间与空间的自由表现,爱森斯坦的蒙太奇理论也随着电影技艺的发展不断地开拓创新。

国内一些学者认为,数字化剪辑是没有意义线索的,在画面关系、逻辑联系上都呈现出明显离散性的蒙太奇剪辑结构。电影蒙太奇在艺术效果的表现上受剪辑艺术的影响。数字特效应用到电影蒙太奇中首先便是从画面基础上对于蒙太奇效果的增强。电影蒙太奇本身强调的就是如何进行镜头组接的问题。视频编辑软件的使用则进一步增强了镜头组接的自由性,也使电影蒙太奇在表意叙事上具有更大的灵活性与表现力。

蒙太奇剪辑技术可以分为两类:狭义蒙太奇剪辑和广义蒙太奇剪辑。狭义蒙太奇剪辑一般以一帧画面、一句台词、一段音响为基本的组接单元。广义蒙太奇剪辑却可以精确到画面的一个像素、声音的一个波形、交互的一种方式、语言的一个词音素。

这样一种剪辑技术的出现,意味着传统电影剪辑技术已经受到了颠覆性的变革。剪辑不再是镜头与镜头、画格与画格之间的连接,而是一种对影像的处理技术。

蒙太奇剪辑的应用使许多画格与画格、镜头与镜头的接缝被取消,图层叠加与无缝剪辑技巧使一种现实中不可能出现的自然形态以幻觉般的自然形式出现在观众面前,这种幻觉般的自然形式完全服从心理的法则而不遵从自然本身,从而创造了一种时空凝聚合一的奇异景观。

在现有的技术条件下,数字合成的使用范围还十分有限,在可以预计的未来很难全面取代传统剪辑,而是作为一种补充,但是这毫无疑问会成为剪辑艺术发展的一种趋势。[①]

综合来看,在传统电影蒙太奇的基础上,数字技术下的蒙太奇利用灵活的剪辑手段,增加了剪辑的主观能动性,同时借助镜头的数字处理技术,对蒙太奇中"组接"部分进行修饰。所以,新技术下的蒙太奇不仅创造了视觉的震撼和镜头对比上的起伏,更在镜头自由组接的基础上充分引发了观众主观的思维想象力,丰富了电影语言的修辞,拓展了蒙太奇的艺术表现力。

三、影像真实与虚拟现实

正如现实主义电影美学的观点,电影的诞生就是为了"记录现实","真实性"是它所追求的宗旨之一。数字技术则使梦境、幻想等内容在电影中得到展现,从而模糊了电影影像真实性的概念。数字技术对电影影像真实性产生了一系列的影响,使电影表现影像真实的能力大大提高,也制造了各种虚拟真实,这显然对传统真实美学提出了挑战,出现了更适合于数字时代的真实美学。数字化虚拟现实变得更加具有生命力。

随着虚拟现实技术研究的不断深入,当前已能做到通过计算机整合图像、声音、动画等,将三维的现实环境、物体等模拟成二维形式表现的虚拟现实,再由数字媒体通过视、听、触觉等作用于主体,使之产生犹如身临其境的交互式视景仿真,并可选择任一角度观看任一范围内的场景。认识主体可以自在游走于真实世界与虚拟世界之间而不必跨出任何现实的一步。正是由于对身临其境的真实感和对超越现实的虚拟性,以及个人能够沉浸其中、超越其上、进出自如的交互作用的追求,虚拟技术几乎成了一门无所不能的科学和艺术而受到广泛的青睐。

在虚拟世界,虚拟技术几乎可以渗透到人类生活的各个领域(除基本的物质、能量相关领域外),具有现实世界的基本全面性。在虚拟现实的制作中,人们可以让时间倒流,可以深入分子、原子和基因内部等无限小的领域探索其中的奥秘。各种事物没有成为现实的可能性都可以在虚拟环境中获得"真实"的实现。因此,尽管在虚拟现实活动中也存在着不可能性的"实现",但这并不能改变虚拟现实活动拟真的实质,因为那也是基于可能性

[①] 姚争.影视剪辑教程[M].杭州:浙江大学出版社,2007.

而发生的。虚拟现实技术只不过是非现实的可能性的实现过程,是主体对虚拟客体的改造,也是主体对现实事物扩大了的改造,从而扩大了人的认识能力。

虚拟现实技术改变了传统的实践方式和认识方法,极大地提高了认识的精确度,加快了认识的发展速度。作为人类认识世界的一种高级活动方式,虚拟现实技术已经进入到人的内心深处,改变着人们的知、思、欲,改变着人们认识世界的方式。人类生存方式出现了所谓"虚拟化、一体化、智能化、创新化"的特征和趋势。

随着人类虚拟现实技术的使用,传统意义上的主、客观界限消失了,在感官上虚拟空间具有同现实相近、相似甚至完全相同的真实性。思维想象中的世界可能由想象的现实变为视觉的现实,成为人们另一种形式的认识的客体甚至实践的客体。《阿凡达》中潘多拉星原始森林里那些流光溢彩、绚烂无比的植物,触手可及的动物和纳美人,悬浮云间的山脉、岛屿,如杨絮般漫天飞舞并散发着神秘气息且像蒲公英与水母的美丽混合体的生物,阳光般生长的奇异花朵,300米高大的神树,发出宁静幽紫光芒的枝丫,点亮漆黑夜空的植物筋络,张开螺旋小飞翼翩然逃匿的外星小虫……虚拟技术细腻而极具感受性地呈现了不可感知的外星世界,一种与现存世界完全不同的"在世界中的存在"的体验(图10-4)。这些迥异于日常生活的体验不断地被呈现,既促成了另一种现实的展开,无限扩大了人类"存在"的范畴,又无限地照亮了现实,使现实在与"另一种现实"的对话中,获得了反省自问的能力和生生不息的潜能。电影《指环王》中的虚拟世界是模型加计算机特技合成(图10-5)。[①]

图10-4 影片《阿凡达》中的虚拟世界

无论是数字技术操控的电影叙事还是数字技术本身,都相当有力地验证了一点:电影不是要描绘世界,而是要创建一个世界。科学正在变成可能性的艺术,因为令人感兴趣的焦点已经不再是世界如何存在,而是世界可能如何存在,以及我们如何能够最有效地基于既有的计算机资源去创造另一个世界。虚拟现实总是作为它的可能性来存在的,这个广阔而又至高的可能性王国,是由我们的想象力和技术的表述来调节的。虚拟现实的本体论问题不在于虚拟现实是否真实,而在于它以什么方式成为真实。

① 安燕.影视视听语言[M].重庆:重庆大学出版社,2011.

🔶 图10-5　影片《指环王》中的虚拟世界

思考练习

1. 在数字时代,电影的"真实"本性将会改变吗?
2. 怎样理解数字时代电影时空结构的变化?
3. 怎样理解数字影像中虚拟的现实?

推荐片目

1900—1925 年

《火车大劫案》	美国（爱德华·鲍特）
《马克斯与金鸡纳酒》	法国（马克斯·林戴）
《一个国家的诞生》	美国（戴维·沃克·格利菲斯）
《党同伐异》 ★	美国（戴维·沃克·格利菲斯）
《卡里加里博士的小屋》 ★	德国（罗伯特·维内）
《北方的纳努克》	美国（罗伯特·菲拉哈迪）
《贪婪》	美国（埃里克·斯特劳亨）
《孤儿救祖记》	中国（张石川）
《最卑贱的人》	德国（费雷德里克·威廉·茂瑙）
《机器舞蹈》	法国（费尔南·雷谢尔）
《休息节日》	法国（雷内·克莱尔）
《战舰波将金号》 ★	苏联（谢尔盖·米·爱森斯坦）
《淘金记》	美国（查尔斯·卓别林）

1926 年

《母亲》	苏联（费谢沃洛德·伊拉里昂诺维奇·普多夫金）
《将军号》	美国（巴斯顿·基顿）
《只有时间》	法国（阿尔贝托·卡瓦尔康迪）

1927 年

《拿破仑》 ★	法国（阿贝尔·冈斯）
《日出》	美国（费雷德里克·威廉·茂瑙）
《柏林：大都市的交响曲》	德国（华尔特·罗特曼）

1929 年

《一条安达鲁狗》 ★	法国（路易斯·布努艾尔）
《拿摄像机的人》	苏联（吉加·维尔托弗）
《雨》	荷兰（约里斯·伊文思）

《漂网渔船》　　　　　　　　　英国（约翰·格里尔逊）

1930 年

《蓝天使》　　　　　　　　　　德国（约瑟夫·冯·斯登堡）
《西线无战事》★　　　　　　　美国（路易斯·迈尔斯通）

1931 年

《可诅咒的人》★　　　　　　　德国（弗里茨·朗格）
《城市之光》　　　　　　　　　美国（查尔斯·卓别林）

1932 年

《天堂的纠纷》　　　　　　　　美国（恩斯特·刘别谦）
《疤脸大盗》　　　　　　　　　美国（霍华德·霍克斯）

1933 年

《姊妹花》　　　　　　　　　　中国（郑正秋）
《鸭汤》　　　　　　　　　　　美国（里奥·迈凯瑞）
《零分的操行》　　　　　　　　法国（让·维果）

1934 年

《大路》　　　　　　　　　　　中国（孙瑜）
《神女》　　　　　　　　　　　中国（吴永刚）
《一夜风流》　　　　　　　　　美国（弗兰克·卡普兰）
《渔光曲》　　　　　　　　　　中国（蔡楚生）
《驳船亚特兰大号》　　　　　　法国（让·维果）
《桃李劫》　　　　　　　　　　中国（应云卫）
《夏伯阳》　　　　　　　　　　苏联（瓦希里耶夫兄弟）

1935 年

《米模沙公寓》　　　　　　　　法国（雅克·费戴尔）
《意志的胜利》　　　　　　　　德国（莱尼·里芬斯塔尔）
《锡兰之歌》　　　　　　　　　英国（巴希尔·瑞特）

1936 年

《摩登时代》★　　　　　　　　美国（查尔斯·卓别林）
《三十九级台阶》　　　　　　　英国（阿尔弗雷德·希区柯克）
《夜邮》　　　　　　　　　　　英国（巴希尔·瑞特、哈莱·瓦特）

1937 年

《大幻灭》	法国（让·雷诺阿）
《河流》	美国（帕尔·劳伦斯）
《马路天使》	中国（袁牧之）

1938 年

《雾码头》★	法国（马塞尔·卡尔内）

1939 年

《乱世佳人》★	美国（维克托·弗莱明）
《关山飞渡》	美国（约翰·伏特）
《游戏规则》★	法国（让·雷诺阿）
《绿野仙踪》	美国（维克托·弗莱明）

1940 年

《幻想曲》	美国（迪士尼公司）
《魂断蓝桥》	美国（茂文·勒洛伊）
《大独裁者》	美国（查尔斯·卓别林）

1941 年

《公民凯恩》★	美国（奥逊·威尔斯）
《马耳他之鹰》	美国（约翰·休斯敦）
《青山翠谷》	美国（约翰·福特）

1942 年

《沉沦》	意大利（鲁奇诺·维斯康蒂）
《卡萨布兰卡》	美国（麦克尔·柯蒂兹）
《安倍逊大族》	美国（奥逊·威尔斯）

1943 年

《伊凡雷帝1》	苏联（谢尔盖·米·爱森斯坦）

1945 年

《伊凡雷帝2》	苏联（谢尔盖·米·爱森斯坦）
《罗马,不设防的城市》	意大利（罗贝尔托·罗希里尼）
《失去的周末》	美国（比利·怀尔德）
《天堂的儿女们》	法国（马塞尔·卡尔内）

1946 年

《黄金时代》	美国（威廉·怀勒）
《擦鞋童》★	意大利（维托里奥·德·希卡）
《生活多美好》	美国（弗兰克·克普拉）

1947 年

《八千里路云和月》	中国（史东山）
《大地在波动》	意大利（鲁奇诺·维斯康蒂）
《德意志零年》★	意大利（罗贝尔托·罗希里尼）
《一江春水向东流》★	中国（蔡楚生、郑君里）

1948 年

《偷自行车的人》★	意大利（维托里奥·德·西卡）
《小城之春》★	中国（费穆）
《万家灯火》	中国（沈浮）
《城市贫民区》	美国（朱尔斯·达辛）
《雾都孤儿》	英国（大卫·里恩）

1949 年

《第三个人》	英国（卡洛尔·里德）
《艰辛的米》	意大利（维托里奥·德·希卡）
《当代奸雄》	美国（罗伯特·罗森）

1950 年

《彗星美人》	美国（约瑟夫·曼基维兹）
《罗生门》★	日本（黑泽明）
《我这一辈子》	中国（石挥）

1951 年

《乡村牧师日记》	法国（罗贝尔·布莱松）
《米兰的奇迹》	意大利（维托里奥·德·希卡）
《一个美国人在巴黎》	美国（文森特·米纳利）
《欲望号街车》	美国（埃里亚·卡赞）

1952 年

《罗马十一时》	意大利（朱赛佩·德·桑蒂斯）
《温陪尔托·D》★	意大利（维托里奥·德·希卡）
《雨中曲》	美国（金·凯利、斯坦利·杜南）

《正午》★　　　　　　　　　　　美国（弗莱德·齐纳曼）
《欢愉》　　　　　　　　　　　　法国（马克斯·欧弗斯）

1953 年

《东京物语》★　　　　　　　　　日本（小京安二郎）
《雨月物语》★　　　　　　　　　日本（沟口健二）
《罗马假日》　　　　　　　　　　美国（威廉·怀勒）
《野蛮的人》　　　　　　　　　　美国（拉斯洛·本尼迪克）
《雨亩地》　　　　　　　　　　　印度（比玛尔·罗伊）

1954 年

《道路》　　　　　　　　　　　　意大利（弗德里克·费里尼）
《二十四只眼睛》　　　　　　　　日本（木下惠介）
《码头风云》　　　　　　　　　　美国（埃里亚·卡赞）
《后窗》　　　　　　　　　　　　美国（阿尔弗雷德·希区柯克）

1955 年

《道路之歌》　　　　　　　　　　印度（萨蒂亚吉特·雷伊）
《第七封印》　　　　　　　　　　瑞典（英格玛·伯格曼）
《浮云》　　　　　　　　　　　　日本（成濑已喜男）
《无因的反抗》　　　　　　　　　美国（尼古拉斯·雷）

1956 年

《第四十一》　　　　　　　　　　苏联（格里高利·纳玛莫维奇·丘赫莱伊）
《祝福》　　　　　　　　　　　　中国（桑弧）
《搜索者》　　　　　　　　　　　美国（约翰·伏特）
《死囚犯的越狱》　　　　　　　　法国（罗贝尔·布莱松）
《夜与雾》　　　　　　　　　　　法国（阿伦·雷乃）
《缅甸竖琴》　　　　　　　　　　日本（市川昆）

1957 年

《通往绞刑架的电梯》　　　　　　法国（路易·马勒）
《桂河大桥》★　　　　　　　　　英国（大卫·里恩）
《下水道》★　　　　　　　　　　波兰（安杰伊·瓦伊达）
《雁南飞》★　　　　　　　　　　苏联（米哈伊尔·康斯坦丁诺维奇·卡拉托佐夫）
《野草莓》　　　　　　　　　　　瑞典（英格玛·伯格曼）
《十二怒汉》　　　　　　　　　　美国（悉尼·鲁特曼）
《光荣之路》　　　　　　　　　　美国（斯坦利·库贝里克）

1958 年

《灰烬与钻石》★	波兰（安杰伊·瓦伊达）
《上流社会》	英国（杰克·克莱顿）
《我的舅舅》	法国/意大利（雅克·塔蒂）

1959 年

《广岛之恋》★	法国（阿伦·雷乃）
《筋疲力尽（喘息)》	法国（让·保尔·戈达尔）
《林家铺子》	中国（水华）
《阿普的世界》★	印度（萨蒂亚吉特·雷伊）
《四百下》	法国（弗朗索瓦·特吕弗）
《宾虚》	美国（威廉·怀勒）
《西北偏北》	美国（阿尔弗雷德·希区柯克）
《生活的模仿》	美国（道格拉斯·舍克）
《巴黎属于我们》	法国（雅克·里维特）
《表兄弟》	法国（科洛德·夏布罗尔）
《黑人奥菲》	法国（马塞尔·卡姆斯）
《热情似火》	美国（比利·怀尔德）

1960 年

《精神病患者》★	美国（阿尔弗雷德·希区柯克）
《罗果和他的兄弟们》	意大利（鲁奇诺·维斯康蒂）
《裸岛》★	日本（新藤兼人）
《奇遇》	意大利（米盖朗琪罗·安东尼奥尼）
《甜蜜的生活》	意大利/法国（弗德里克·费里尼）
《星期六晚上和星期日早晨》	英国（卡雷尔·赖兹）
《影子》	美国（约翰·卡索维茨）
《夏日纪事》	法国（让·鲁什）
《初选》	美国（理查德·里考克）

1961 年

《迷惘的一代（乞丐)》	意大利（彼埃尔·保罗·帕索里尼）
《去年在马里昂巴德》★	法国（阿伦·雷乃）
《西里迪安娜》★	西班牙（路易斯·布努艾尔）
《西区故事》	美国（罗伯特·怀斯、杰罗姆·罗宾斯）
《朱尔与吉姆》★	美国（费朗索瓦·特吕福）
《5点到7点的克莱奥》	法国（阿涅斯·瓦尔达）
《纽伦堡的审判》	美国（斯坦利·克莱默）

1962 年

《阿拉伯的劳伦斯》	英国（大卫·里恩）
《杀死一只知更鸟》	美国（罗伯特·马利根）
《水中刀》	波兰（罗曼·波兰斯基）
《长日入夜行》	美国（希德尼·吕美特）
《一种爱》	英国（约翰·施莱辛格）
《李双双》	中国（鲁韧）
《伊凡的童年》	苏联（安德烈·塔尔科夫斯基）

1963 年

《八部半》★	意大利（弗德里克·费里尼）
《控制城市的手》	意大利（弗朗切斯克·罗西）
《梁山伯与祝英台》	中国台湾地区（李翰祥）
《农奴》	中国（李俊）
《群鸟》	美国（阿尔弗雷德·希区柯克）

1964 年

《红色沙漠》	意大利（米盖朗琪罗·安东尼奥尼）
《饥饿海峡》	日本（内田吐梦）
《马太福音》	意大利（彼埃尔·保罗·帕索里尼）
《养鸭人家》	中国台湾地区（李行）
《窈窕淑女》	美国（乔治·顾柯）
《奇爱博士》	英国（斯坦利·库贝里克）
《太阳国里的上帝与魔鬼》	巴西（葛劳伯·罗沙）
《欢乐满人间》	美国（罗伯特·史蒂文森）

1965 年

《怒不可遏》	意大利（马尔克·贝洛基奥）
《音乐之声》	美国（罗伯特·怀斯）
《普通的法西斯》	苏联（M.罗姆）
《日瓦戈医生》	英国（大卫·里恩）

1966 年

《安德烈·鲁勃廖夫》	苏联（安德烈·阿尔欣尼耶维奇·塔尔科夫斯基）
《白昼美人》	法国（路易斯·布努艾尔）
《一个男人和一个女人（男欢女爱）》	法国（克鲁德·勒鲁什）
《向昨天告别》	德国（亚历山大·克鲁戈）
《无望的人们》	匈牙利（米克洛什·扬克斯）

《公正的人（良相佐国）》　　　　英国（弗雷德·齐格曼）

1967 年

《邦尼和克莱德（雌雄大盗）》　　美国（阿瑟·佩恩）
《武士》　　　　　　　　　　　　法国/意大利（让·皮埃尔·梅尔维尔）
《中国姑娘》★　　　　　　　　　法国（让·保尔·戈达尔）
《毕业生》　　　　　　　　　　　美国（麦克·尼科尔斯）
《一个女话务员的悲剧》　　　　　南斯拉夫（杜尚·马卡维耶夫）

1968 年

《2001 年：太空漫游》　　　　　 英国（斯坦利·库贝里克）
《如果……》★　　　　　　　　　英国（林赛·安德森）
《露西亚》　　　　　　　　　　　古巴（胡贝托·索拉斯）
《燃火时刻》　　　　　　　　　　阿根廷（费尔南多·索拉纳斯）
《罗斯玛丽的婴儿》　　　　　　　美国（罗曼·波兰斯基）

1969 年

《午夜牛郎》★　　　　　　　　　美国（约翰·施莱辛格）
《弦上的云雀》　　　　　　　　　捷克斯洛伐克（伊日·门泽尔）
《逍遥骑士》　　　　　　　　　　美国（丹尼斯·霍佩尔）

1970 年

《开端》　　　　　　　　　　　　苏联（格列布·潘菲洛夫）
《陆军野战医院》　　　　　　　　美国（罗伯特·奥特曼）
《随波逐流的人》　　　　　　　　意大利（贝尔纳托·贝尔托卢奇）
《巴顿将军》　　　　　　　　　　美国（小富兰克林·夏夫纳）
《恋爱中的女人》　　　　　　　　英国（肯·罗素）

1971 年

《传信人》★　　　　　　　　　　英国（约瑟夫·罗赛）
《发条橘子》★　　　　　　　　　英国（斯坦利·库贝里克）
《法国贩毒网》　　　　　　　　　美国（威廉·弗里德金）
《工人阶级上天堂》　　　　　　　意大利（埃里奥·佩特立）
《仪式》　　　　　　　　　　　　日本（大岛渚）
《约翰尼拿起枪》　　　　　　　　美国（亚伯拉罕·波隆斯基）
《爱情》　　　　　　　　　　　　匈牙利（卡洛里·莫克）
《最后一场电影》　　　　　　　　美国（彼得·伯格达诺维奇）

1972 年

《阿基尔,上帝的愤怒》	德国（维内尔·赫尔措格）
《巴黎最后的探戈》★	意大利（贝尔纳托·贝尔托卢奇）
《呼喊与细语》	瑞典（英格玛·伯格曼）
《教父》★	美国（弗朗西斯·福特·科波拉）
《精武门》	中国香港地区（罗维）
《侠女》	中国台湾地区（胡金铨）
《这里的黎明静悄悄》	苏联（斯坦尼斯拉夫·约瑟夫维奇·罗斯托茨基）
《资产阶级审慎的魅力》	法国（路易斯·布努艾尔）
《纸月亮》	美国（彼得·波格丹诺维奇）

1973 年

《美国风情画》	美国（乔治·鲁卡斯）
《妈妈和妓女》	法国（让·厄斯塔什）

1974 年

《恐惧吞噬灵魂》	德国（赖纳·威尔纳·法斯宾德）
《人人为自己,上帝反大家》★	德国（维内尔·赫尔措格）
《望乡》	日本（熊井启）
《夜间守门人》	意大利（马利亚娜·卡瓦尼）
《对话》	美国（弗朗西斯·伏特·科波拉）
《印度之歌》	法国（马格里特·杜拉）
《阳痿》	塞内加尔（欧斯曼·桑贝纳）
《镜子》★	苏联（安德烈·阿尔欣尼耶维奇·塔尔科夫斯基）

1975 年

《飞越疯人院》	美国（米洛斯·福尔曼）
《萨罗（索多玛的 120 天）》★	意大利（彼埃尔·保罗·帕索里尼）
《丧失了名誉的卡特琳娜·布鲁姆》	德国（弗尔克·施隆多夫）
《纳什维尔》	美国（罗伯特·奥尔特曼）
《大白鲨》	美国（史蒂文·斯皮尔伯格）
《烽火年代的故事》	阿尔及利亚（穆罕穆德·拉克达·哈米纳）
《流浪艺人》	希腊（西奥·安哲罗普洛斯）
《巴里·林顿》	英国（斯坦利·库贝里克）

1976 年

《出租车司机》	美国（马丁·斯克塞斯）
《大理石人》★	波兰（安杰·瓦伊达）

《我主我父》	意大利（保罗·塔维尼亚、维托里奥·塔维尼亚兄弟）
《姑息养奸》	西班牙（卡洛斯·绍拉）
《扬纳2000年将是25岁》	瑞士（阿兰·坦纳）
《电视台风云》	美国（希德尼·吕美特）

1977年

《安妮·霍尔》	美国（伍迪·艾伦）
《星球大战》★	美国（乔治·鲁卡斯）
《愿望树》	苏联（钦·阿布拉泽）
《悬崖边上的午餐》	澳大利亚（彼得·威尔）
《第三类接触》	美国（史蒂文·斯皮尔伯格）

1978年

《爱的亡灵》	日本/法国（大岛渚）
《猎鹿人》	美国（麦克尔·希米诺）
《木屐树》★	意大利（艾尔马诺·奥尔米）
《午夜快车》	美国（阿伦·帕克）

1979年

《蝶变》	中国香港地区（徐克）
《疯劫》	中国香港地区（许鞍华）
《克莱默夫妇》	美国（罗伯特·本顿）
《玛丽亚·布劳恩的婚姻》	德国（赖纳·威尔纳·法斯宾德）
《铁皮鼓》★	德国（弗尔克·施隆多夫）
《现代启示录》★	美国（弗朗西斯·福特·科波拉）
《天堂的日子》	美国（泰伦斯·马利克）
《异形》	美国（瑞德里·斯科特）
《曼哈顿》	美国（伍迪·艾伦）

1980年

《愤怒的公牛》	美国（马丁·斯克塞斯）
《普通人》	美国（罗伯特·雷德福）
《天云山传奇》	中国（谢晋）
《最后一班地铁》	法国（弗朗索瓦·特吕弗）
《名誉》	美国（阿伦·帕克）
《女歌星》	法国（让·雅克·贝纳斯塔）
《莫斯科不相信眼泪》	苏联（符·缅绍夫）

1981 年

《梅菲斯特》	匈牙利（伊斯特凡·萨伯）
《泥水河》	日本（小栗康平）
《烈火战车》	英国（休·赫德森）

1982 年

《城南旧事》	中国（吴贻弓）
《芳名卡门》	法国（让·吕克·戈达尔）
《芬妮与亚历山大》	瑞典（英格玛·伯格曼）
《金钱》	法国（罗贝尔·布莱松）
《马丁·凯尔的归来》	法国（达尼埃尔·维涅）
《曼陀罗》	韩国（林权泽）
《圣罗伦索之夜》	意大利（保罗·塔维尼亚、维托里奥·塔维尼亚兄弟）
《维罗尼卡·福斯的渴望》★	德国（赖纳·威尔纳·法斯宾德）
《陆上行舟》	德国（维内尔·赫尔措格）
《E.T. 外星人》	美国（史蒂文·斯皮尔伯格）

1983 年

《得克萨斯州的巴黎》★	法国（维姆·文德斯）
《怀乡》	意大利（安德烈·阿尔欣尼耶维奇·塔尔科夫斯基）
《渞山节考》★	日本（今村昌平）
《风柜来的人》	中国台湾地区（侯孝贤）
《投奔怒海》	中国香港地区（许鞍华）

1984 年

《莫扎特传》	美国（米洛斯·福尔曼）
《黄土地》	中国（陈凯歌）
《美国往事》	美国（塞尔乔·莱翁内）
《舞厅》★	法国/意大利/阿尔及利亚（埃托雷·斯科拉）
《一个和八个》	中国（张军钊）
《玉卿嫂》	中国台湾地区（张毅）
《葬礼》	日本（伊丹十三）
《印度之行》	美国（大卫·里恩）

1985 年

《地铁》★	法国（吕克·贝松）
《官方说法》	阿根廷（路易斯·普恩索）
《警察故事》	中国香港地区（成龙）

《乱》★	日本（黑泽明）
《青春祭》	中国（张暖忻）
《青梅竹马》	中国台湾地区（杨德昌）
《童年往事》★	中国台湾地区（侯孝贤）
《牺牲》	瑞典/法国（安德烈·阿尔欣尼耶维奇·塔尔科夫斯基）
《蜘蛛女之吻》	巴西（埃克托·巴本科）
《阿基米德后宫的茶》	法国（暮迪·沙拉夫）
《飓风俱乐部》	日本（相米慎二）
《爸爸出差了》	南斯拉夫（艾米尔·库斯杜里克）

1986 年

《最卑贱的血统》	法国（莱奥·卡拉克斯）
《变蝇人》	美国（大卫·克罗南伯格）
《汉娜姐妹》	美国（伍迪·艾伦）
《悔悟》★	苏联（钦·阿布拉泽）
《绿光》	法国（埃里克·罗迈尔）
《恐怖分子》	中国台湾地区（杨德昌）
《盗马贼》	中国（田壮壮）
《战火浮生》	英国（罗兰·乔菲）

1987 年

《芙蓉镇》	中国（谢晋）
《红高粱》★	中国（张艺谋）
《再见,孩子们》★	法国（路易·马勒）
《征服者佩尔》★	丹麦（比利·奥古斯特）
《老井》	中国（吴天明）
《末代皇帝》	美国（贝尔纳托·贝尔托卢奇）
《灵光》	马里（苏莱曼·希赛）

1988 年

《情诫》	波兰（克日什托夫·基耶斯洛夫斯基）
《神经濒于崩溃的女人》★	西班牙（佩德罗·阿莫多瓦）
《新天堂影院》	意大利（朱塞佩·托尔纳托雷）
《巴贝特的盛宴》	丹麦（贾布里埃尔·阿克塞斯）
《十诫》★	波兰（克日什托夫·基耶斯洛夫斯基）
《雾中风景》	希腊（希奥·安哲罗普洛斯）
《熊》	法国（让·雅克·阿诺）
《谁陷害了兔子罗杰》	美国（罗伯特·泽米基斯）
《基督最后的诱惑》	美国（马丁·斯克塞斯）

《雨人》　　　　　　　　　　　　　　　美国（巴里·莱文森）

1989年

《悲情城市》　　　　　　　　　　　　　中国台湾地区（侯孝贤）
《本命年》　　　　　　　　　　　　　　中国（谢飞）
《厨师、大盗、他的妻子和她的情人》　　英国/法国（彼得·格林纳威）
《生于七月四日》　　　　　　　　　　　美国（奥利弗·斯通）
《死亡诗社》　　　　　　　　　　　　　美国（彼得·威尔）
《性、谎言、录像带》★　　　　　　　　美国（史蒂文·索德伯格）
《循规蹈矩（不做错事）》　　　　　　　美国（斯派克·李）

1990年

《阿飞正传》★　　　　　　　　　　　　中国香港地区（王家卫）
《我心狂野》　　　　　　　　　　　　　美国（大卫·林奇）
《大鼻子情圣》　　　　　　　　　　　　法国（让·保尔·拉普诺）
《与狼共舞》　　　　　　　　　　　　　美国（凯文·克斯特纳）
《希望之旅》　　　　　　　　　　　　　瑞士（萨威尔·库勒）
《拒绝，或者命令愚蠢的光荣》　　　　　葡萄牙（曼努艾尔·德·奥利维拉）
《亚历山大再次和永远》　　　　　　　　埃及（尤索弗·查汉）
《好家伙》　　　　　　　　　　　　　　美国（马丁·斯克塞斯）

1991年

《巴顿·芬克》　　　　　　　　　　　　美国（乔尔·科恩）
《沉默的羔羊》　　　　　　　　　　　　美国（乔纳森·德米）
《地球上的一夜》★　　　　　　　　　　美国（吉姆·贾穆什）
《地中海》　　　　　　　　　　　　　　意大利（贾布里埃莱·萨尔瓦托雷斯）
《黑店狂想曲》★　　　　　　　　　　　法国（让·皮埃尔·热内、马可·卡罗）
《推手》　　　　　　　　　　　　　　　中国台湾地区（李安）
《牯岭街少年杀人事件》　　　　　　　　中国台湾地区（杨德昌）

1992年

《霸王别姬》★　　　　　　　　　　　　中国（陈凯歌）
《盗窃童心》★　　　　　　　　　　　　意大利（贾尼·阿梅里奥）
《哭泣游戏》　　　　　　　　　　　　　英国（尼尔·乔丹）
《莱奥洛》　　　　　　　　　　　　　　加拿大（让·克劳德·洛宗）
《浓情巧克力》　　　　　　　　　　　　美国（阿方索·阿劳）
《情人》★　　　　　　　　　　　　　　法国（让·雅克·阿诺）
《秋菊打官司》　　　　　　　　　　　　中国（张艺谋）
《阮玲玉》　　　　　　　　　　　　　　中国香港地区（关锦鹏）

《最美好的愿望》	丹麦/瑞典（比尔·奥古斯特）
《无言的山丘》	中国台湾地区（王童）
《北京杂种》	中国（张元）
《野兽之夜》	法国（西里尔·克拉德）
《橡树》	罗马尼亚（吕西安·平蒂勒）
《霍华德庄园》	英国/日本（詹姆斯·伊沃里）

1993 年

《辛德勒的名单》★	美国（史蒂文·斯皮尔伯格）
《侏罗纪公园》	美国（史蒂文·斯皮尔伯格）
《白色》	法国/波兰（克日什托夫·基耶斯洛夫斯基）
《蓝色》★	法国/波兰（克日什托夫·基耶斯洛夫斯基）
《悲歌一曲》★	韩国（林权泽）
《活着》	中国（张艺谋）
《草莓和巧克力》	古巴/墨西哥/西班牙（托马斯·古铁雷斯·阿里、胡安·卡洛斯·塔比欧）
《短片集》	美国（罗伯特·奥尔特曼）
《钢琴课》★	澳大利亚（简·坎皮恩）
《喜宴》	中国台湾地区（李安）
《红松鼠杀人事件》	西班牙（胡里奥·梅德姆）
《坏中尉》	美国（阿贝尔·菲拉拉）

1994 年

《阿甘正传》★	美国（罗伯特·泽米基斯）
《爱情万岁》	中国台湾地区（蔡明亮）
《暴雨将至》	马其顿/英国/法国（米尔克·曼切夫斯基）
《背靠背 脸对脸》	中国（黄建新、杨亚洲）
《低俗小说》★	美国（昆廷·塔伦蒂诺）
《橄榄树下》	伊朗（阿斯·基亚洛斯塔米）
《色情酒店》	加拿大（阿托姆·伊戈扬）
《烈日灼身》★	俄罗斯（尼基塔·米哈尔科夫）
《天生杀人狂》	美国（奥利弗·斯通）
《亚美利加》	意大利（贾尼·阿梅里奥）
《野芦苇》	法国（安德烈·泰希内）
《邮差》	意大利（麦克尔·雷德福）
《亲爱的日记》	意大利（南尼·莫雷蒂）
《无法入睡》	法国（克莱尔·丹尼斯拉）
《神父同志》	英国（安东尼亚·伯德）
《狮子王》	美国（罗杰·阿勒斯、罗伯特·米考夫）

1995 年

《白气球》	伊朗（加法尔·潘纳西）
《仇恨》	法国（马修·卡索维茨）
《地下》 ★	南斯拉夫/法国/匈牙利/德国（埃米尔·库斯杜里卡）
《秘密与谎言》	英国（麦克·利）
《女人四十》	中国香港地区（许鞍华）
《七宗罪》 ★	美国（戴维·芬切尔）
《情书》	日本（岩井俊二）
《三轮车夫》 ★	越南/法国（陈英雄）
《星探》	意大利（朱塞佩·托尔纳托雷）
《尤利西斯生命之旅》 ★	希腊/法国/意大利（希奥·安哲罗普洛斯）
《安东尼娅家系——不靠男人的日子》	荷兰（马琳·格拉斯）
《香港制造》	中国香港地区（陈果）
《幻之光》	日本（是枝裕和）
《廊桥遗梦》	美国（柯里特·伊斯特伍德）
《没有天空的都市》	南斯拉夫（埃米尔·库斯杜里克）

1996 年

《猜火车》 ★	英国（丹尼·保尔）
《英国病人》 ★	美国（安东尼·明格拉）
《无罪的时刻》	伊朗（莫赫辛·玛赫马尔巴夫）
《樱桃的滋味》 ★	伊朗（阿巴斯·基亚洛斯塔米）
《咱们跳舞好吗》	日本（周防正行）
《冰雪暴》	美国（乔尔·科恩）
《别忘记你将会死》	法国（查韦尔·伯弗瓦）
《破浪》	丹麦（拉斯·冯·特里尔）

1997 年

《美丽人生》 ★	意大利（罗贝尔托·贝尼尼）
《泰坦尼克号》	美国（詹姆斯·卡梅隆）
《绞死人的花园》	加拿大/英国（汤姆·费兹杰拉德）
《鳗鱼》	日本（今村昌平）
《长大成人》	中国（路学长）
《小武》	中国（贾樟柯）

1998 年

《永远的一天》 ★	希腊（希奥·安哲罗普洛斯）
《他们这样笑》 ★	意大利（贾尼·阿梅里奥）

《中央车站》★	巴西（瓦尔特·萨列斯）
《罗拉快跑》	德国（汤姆·蒂克威）
《焰火》	日本（北野武）
《八月照相馆》★	韩国（许镇浩）
《拯救大兵瑞恩》	美国（史蒂文·斯皮尔伯格）
《海上花》	中国台湾地区（侯孝贤）
《苏》	以色列（阿莫斯·克莱克）
《家庭聚会》	丹麦（托马斯·文特伯格）
《西伯利亚理发师》	俄罗斯（尼基塔·米哈尔科夫）
《恋爱中的莎士比亚》	美国（约翰·迈登）
《楚门的世界》	美国（彼得·怀尔）
《两极天使》	法国（埃里克·松卡）

1999 年

《黑客帝国》★	美国（沃卓斯基兄弟）
《美国美人》	美国（山姆·曼德斯）
《女巫布莱尔》★	美国（丹尼尔·迈里克、艾杜瓦斯·桑切斯）
《大开眼界》	美国（斯坦利·库贝里克）
《罗塞塔》	比利时（吕克、让·皮埃尔·达尔代纳兄弟）
《关于我母亲的一切》	西班牙（佩德罗·阿莫多瓦）

2000 年

《黑暗中的舞者》★	丹麦/德国/荷兰/美国/英国/法国/瑞典/芬兰/冰岛/挪威（拉斯·冯·特里尔）
《苏州河》	中国（娄烨）
《花样年华》	中国香港地区（王家卫）
《舞动人生》	英国/法国（史蒂文·德奥瑞）
《鬼子来了》	中国（姜文）
《御法度》	日本（大岛渚）
《黑板》	伊朗（萨米拉·马可玛巴夫）
《圆圈》	伊朗（加法尔·潘纳西）
《夜晚降临前》	美国（朱利安·斯拉贝尔）
《鸟人》	英国（阿伦·帕克）

提示：打★号的为重点推荐影片；国家或地区名称后括号中的人名为导演。

参 考 文 献

[1] 宋家玲,李小丽. 影视美学 [M]. 北京：中国广播电视出版社，2007.

[2] 梁明,李力. 电影色彩学 [M]. 北京：北京大学出版社，2008.

[3] 向阳. 影像的故事 [M]. 长春：延边人民出版社，2010.

[4] 傅正义. 实用影视剪辑技巧 [M]. 北京：中国电影出版社，2006.

[5] 邵清风,李骏. 视听语言 [M]. 北京：中国传媒大学出版社，2007.

[6] 姚争. 影视剪辑教程 [M]. 杭州：浙江大学出版社，2007.

[7] 王志敏. 电影语言学 [M]. 北京：北京大学出版社，2007.

[8] 张浩岚. 视听语言 [M]. 北京：中国电影出版社，2006.

[9] 李稚田. 影视语言教程 [M]. 北京：北京师范大学出版社，2004.

[10] 米高峰. 当代语境下的影视动画视听语言研究 [D]. 陕西科技大学，2007.

[11] 张普,关玲. 影视视听语言 [M]. 北京：中国传媒大学出版社，2008.

[12] 赵前,丛琳玮. 动画影片视听语言 [M]. 重庆：重庆大学出版社，2007.

[13] 陈鸿秀. 影视基础教程 [M]. 北京：中国电影出版社，2008.

[14] 王倍慧. 数字技术对电影影像真实性的影响及其反思 [D]. 上海大学，2008.

[15] 韩栩,薛峰. 影视动画视听语言 [M]. 北京：电子工业出版社，2009.

[16] 陆绍阳. 视听语言 [M]. 北京：北京大学出版社，2009.

[17] 路易斯·贾内梯. 认识电影 [M]. 焦雄屏,译. 北京：世界图书出版公司，2007.

[18] 王心语. 影视导演基础 [M]. 北京：中国传媒大学出版社，2009.

[19] 马赛尔·马尔丹. 电影语言 [M]. 何振淦,译. 北京：中国电影出版社，2006.

[20] 大卫·波德,维尔·汤普森. 电影艺术：形式与风格 [M]. 曾伟祯,译. 北京：世界图书出版公司，2008.

[21] 安德烈·塔尔科夫斯基. 雕刻时光 [M]. 陈丽贵,李泳泉,译. 北京：人民文学出版社，2003.

[22] 孙立. 影视动画视听语言 [M]. 北京：海洋出版社，2005.

[23] 孙蕾. 视听语言 [M]. 北京：新华出版社，2008.

[24] 林少雄. 视像与人：视像人类学论纲 [M]. 上海：学林出版社，2005.

[25] 邹建. 视听语言基础 [M]. 上海：上海外语教育出版社，2007.

[26] 鲁道夫·爱因汉姆. 电影作为艺术 [M]. 邵牧君,译. 北京：中国电影出版社，2003.

[27] 李稚田. 影视语言教程 [M]. 北京：北京师范大学出版社，2003.

[28] 郑国恩. 电影摄影造型基础 [M]. 北京：中国电影出版社，1992.

[29] 丹尼艾尔·阿里洪. 电影语言的语法 [M]. 陈国铎,译. 北京联合出版公司，2013.

[30] 袁金戈,劳光辉. 影视视听语言 [M]. 北京：北京大学出版社，2010.

[31] 韩小磊. 电影导演艺术教程 [M]. 北京：中国电影出版社，2004.

[32] 郑亚冰. 电影声音与画面的协同性研究 [D]. 哈尔滨工业大学，2011.

[33] 安宁. 色彩在电影画面中的艺术功效 [J]. 大众文艺（理论版），2011（11）.

[34] 戴维·波德威尔. 强化的镜头处理——当代美国电影的视觉风格 [J]. 世界电影，2005（4）.

[35] 卢锋. 数字技术与电影语言的伪革新. 基金项目：南京邮电大学2006年"青蓝计划"科研项目（NY206029）.

[36] 赵梅芳.数字化电影美学研究[D].东南大学,2005.

[37] 陈犀禾.虚拟现实主义和后电影理论[J].当代电影,2001(2).

[38] 余纪.数字化生存中的电影美学[J].文艺研究,2001(1).

[39] 景天竹.时间与空间的魔术数字媒体影像的视听语言表现[D].北京交通大学,2012.

[40] 姚国强.影视声音艺术与技术[M].北京:中国广播电视出版社,2003.

[41] 姚国强.电影电视声音创作与录音制作教程[M].北京:中国电影出版社,2011.

[42] 郑春雨.关于电影中的声音[J].电影艺术,1990(5).

[43] 胡涛.电视(专题片、纪录片、新闻片)蒙太奇艺术的探索[D].云南师范大学,2007.

[44] 安燕.影视视听语言[M].重庆:重庆大学出版社,2011.

[45] 欧阳周,顾建华.简明艺术词典[M].北京:中国和平出版社,1993.

[46] 齐格弗里德·克拉考尔德.电影的本质——物质现实的复原[M].北京:中国电影出版社,1981.

[47] 梅洛庞蒂.知觉现象学[M].姜志辉,译.北京:商务印书馆,2001.

[48] http://www.admin5.com/article/20160612/668556.shtml.

[49] http://zhidao.baidu.com/question.

[50] http://baike.baidu.com/view/84937.htm.

[51] http://wenku.baidu.com/view/719a82503c1ec5da50e27092.html.